KB141212

이 윤 엽

Lee, Yun-Yop

HEXAGON

한국현대미술선 025
이윤엽

2015년 3월 3일 초판 1쇄 발행

지은이 이윤엽
펴낸이 조기수
기 획 한국현대미술선 기획위원회
펴낸곳 출판회사 헥사곤 Hexagon Publishing Co.
등 록 제 396-251002010000007호
등록일 2010. 7. 13
주 소 경기도 고양시 일산동구 숲속마을1로 55，210−1001호
전 화 070-7628-0888 / 010-3245-0008
이메일 3400k@hanmail.net

ISBN 978-89-98145-42-2
ISBN 978-89-966429-7-8 (세트)

이 윤 엽

Lee, Yun-Yop

025

HEXAGON
Korean Contemporary Art Book
한국현대미술선 025

차　례

● **Works**

● **Text**

일상
daily

일

저녁에,
농사꾼 신씨 아저씨가 술한잔 먹더니 뜬금없이
자네 모하는 사람이야? 하였다.
일년반 이나 옆에서 살았으면서 당황 스러웠다.
모하다니요. 그림 그리잖아여.
아 그러니까 모하는 사람이냐고?
그림 그린다니까여.
아씨 그렇다 치고 근데 왜 일을 안해?
일이요 일하잖아요
몬일? 자네가 몬일을 하는데?
그림 그리는 일 이요.
으유 참 야 되써 술이나 따라.
녜 ㅎㅎㅎ
2005

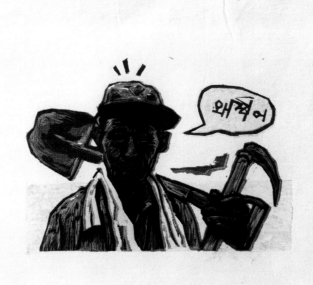

왜찍어 37x25cm 2003

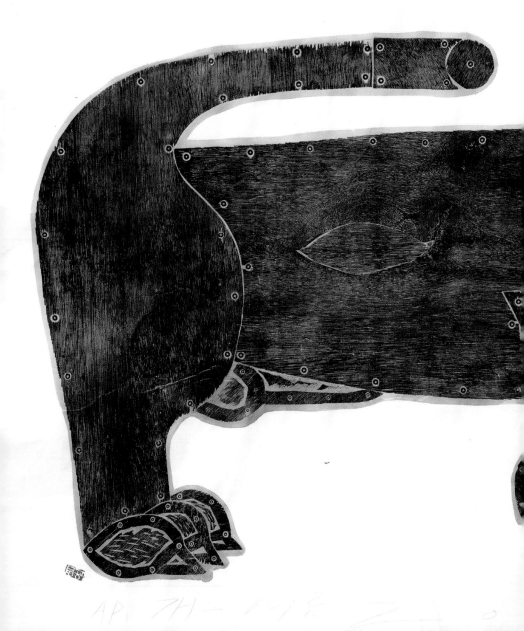

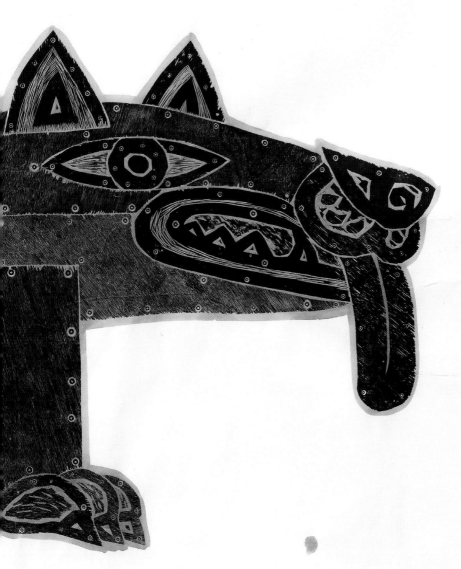

개 210x150cm 2008

풀뜯어오는 할머니 35x20cm 2006

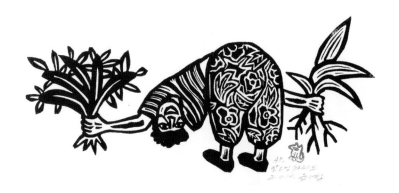

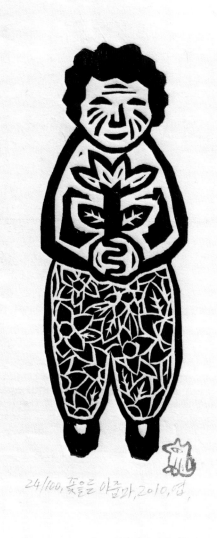

24/100, 꽃을 든 아줌마, 2010, 염

꽃을 든 아줌마 20x28cm 2010

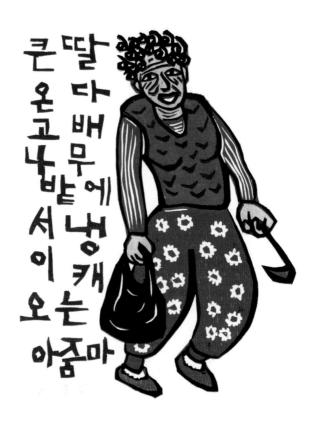

큰딸 온다고 배나무 밭에서 냉이 캐오는 아줌마 35x45cm 2004

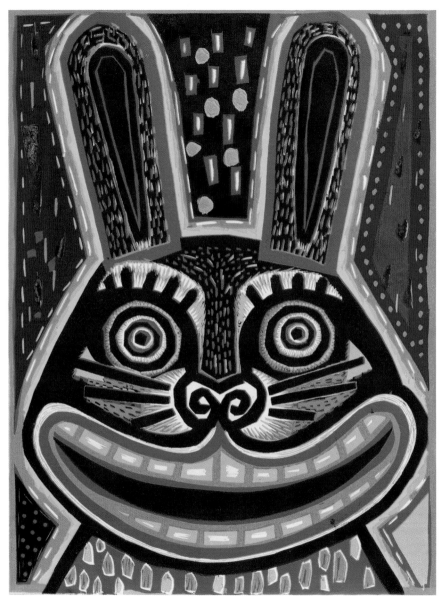

웃는 토끼 56x76cm 2011

소나무가 있는 길 85×85cm 2005

겨울 56x76cm 2009

여름날 56x76cm 2009

땅에서 56x76cm 2011

할미꽃 꼿꼿이 피다 56x76cm 2009

느릅나무-봄 160x120cm 2003

감나무 76x56cm 2013

겨울잠-좋은꿈 52x52cm 2012

삼식이 150x162cm 2009

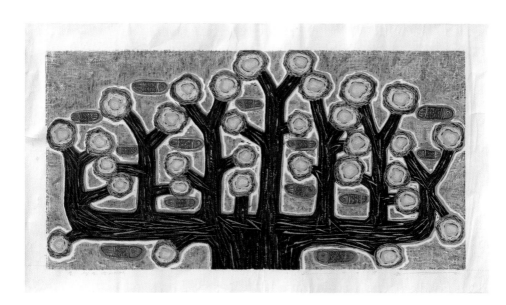

봄, 섬진강에서 210x120cm 2009

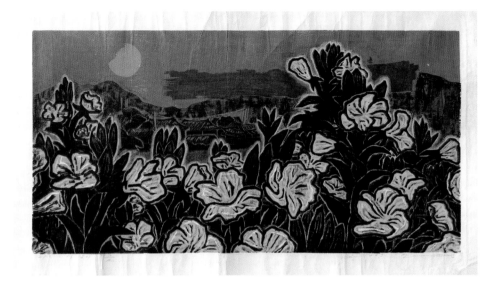

달맞이꽃 210x118cm 2003

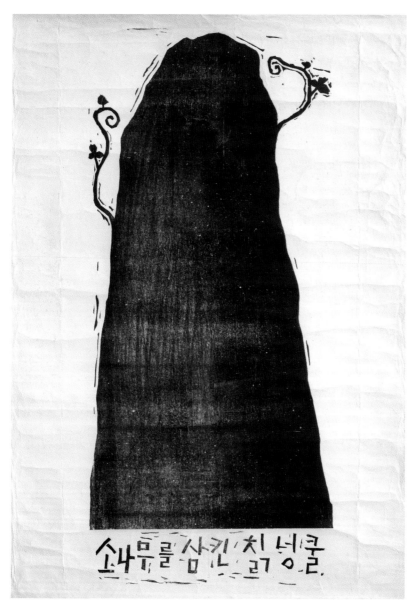

소나무를 삼킨 칡넝쿨 120x210cm 2004

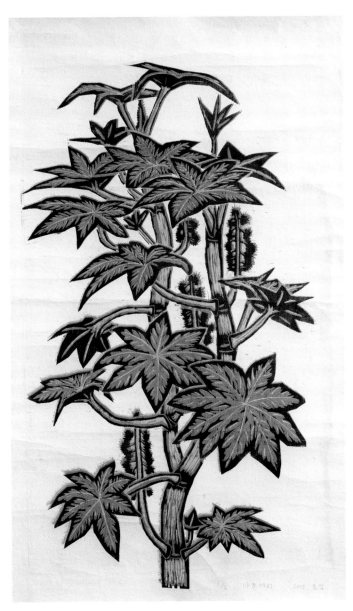

아주까리 90x150cm 2003

풀(생명) 70×140cm 2004

밭 90x150cm 2003

붉은 손 93x150cm 2003

땅 90x150cm 2003

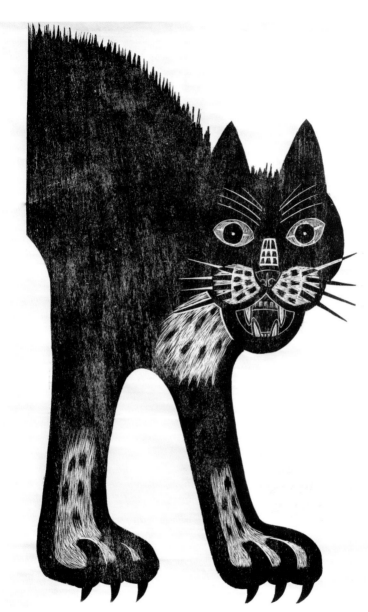

고양이 띵가 220x210cm 2014

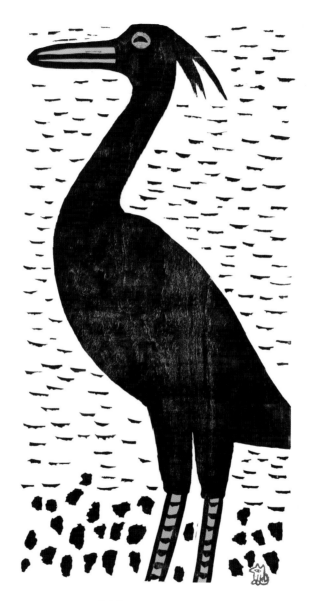

왜가리 150x210cm 2013

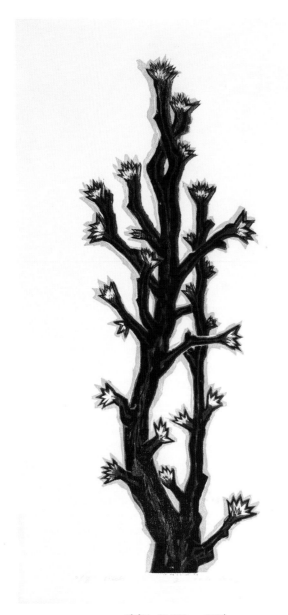

배나무 60x110cm 2004

미루나무길 33x63cm 2008

새 40x35cm 2009

고양이 띵가 75x52cm 2014

벌어먹기 존나 힘들다 씨발

돈 벌어먹기 존나 힘들다 씨발.
한나라당을 줄줄이 찍고 나오는 농사꾼 들을 보구 아침부터 맛갔다
그리구 솟대를 잔뜩 실고 행사장으로 가던 트럭이 맛갔다.
차길 한가운데서 멈 추었다
 뒤에서 빵빵 거리고 씨팔 조팔 좃도 욕은어먹고 도데체가 생각없이 사니 어떤 보험을 가입했느지도 모르지 보험회사마다 존나 일일이 전화해서 주민번호 조회하고 세번째 전화한 대한생명에 가입됐다는데 씨발 몰 가입을 안해서 혜택이 없다느데 씨발 돌아버리겠는데 말끝마다 고객님 불편을 끼쳐 죄송하다는데 쌍 약 올리냐 그렇게 하라고 시켰지 씨발 개자본주의 개조카튼거 로보트야 앵무세냐 씨발 부니기 파악 두 못하구 씨발 렉카차 전화 다시 일일사에다 물어보구 전화하구 오기로한 일할인간들은 아직 안떠났대지 개쌍 일일이 어젯밤 실은 짐들을 고대로 때앙볕이 쬐는 아스팔트에다 역으로 혼자서 부리는데 씨발 남은 조뺑이 까고 있는데 알지도 못하면서 차들은 뒤에서 옆에서 존나 빵빵 대지 씨발 해는 열나 뜨겁지 머리에서 김은 나지 아주씨발 용달차 전화 해서 용달부르고 렉카차에서 위치가 어디냐고 전화 오구 대답하구 씨발 또 용달차에서 얼루 가면되냐고 전화오구 행사장에서는 어떻게 되는거냐고 왜 일을 시작안하냐 왜 그딴 식으로 하냐는둥 씨발 지랄염병 개 쌩 옆차기를 치고 씨발. 내가 씨발 차보구 고장이 나랫어 모랫어 씨발 낼모래면 조카튼거 사십인데 그딴 개 소릴 들어야 하는거야 씹팔 모야.어쩌라구 씨발 아유 진짜 짐 조뺑이 쳐서 다내리구 랙카차오구 용달차오구 다시 용달차로 렉카차 기사랑 용달차 기사랑 짐 열나 실고 셋이서 순식간에 등짝에 소금꽃 존나 질질 피고 씨팔 모 자동차 축이 나갔데나 쟈끼로 떠지지도 않아 뒷바퀴를 일일이 연장도 없어 손으로 푸는 기사에게 아저씨 동탄일일구 카센타 까지 얼마요. 삼만원 이요. 하 싸다.. 씨발 오산서 부터 렉카차 끌고 달려와 차길 한가운데 짐 일일이 실으는거 거들어 주고 씨팔 뒷바퀴 나사까지 한참 존나 풀며 다시 동탄까지 조뺑이 쳐서 데려다 놓는게 삼 만원 이레. 그러고서도 저거 삼만원 다먹는 아니쟎어 만원은 사무실에 떼줄까 아니면 회사하고 반땅해서 소고기나 일인분 만오천원 먹을까. 하루 세탕은 할까. 맨날 존나 재수가 좋아 세탕을 할수 있을까. 하루 세탕은 해서 먹구 살수는 있을까.여깄어요 아저씨 바빠서 먼저 갈게요 부탁드립니다 하고 다시 용달차로 바꿔 올라타고 행사장을 가는데 좃같이 길이 바껴 유턴이 안돼네 끝도 없이 가

소리지르는 사람 33x35cm 2012

서 다시 유턴하고 간신히들어가는데 행사장에 못들어가게 좆도 씨발 돌덩이를 밖어놔서 담당자를 찾는데 돌아버리는줄 알았는데 씨발 경비아저씨인지 수위 아저씨인지 가 나오셔서 힘도 없으면서 무거운 돌돌을 존나 낑낑 빼려고 하길레 거들며 아저씬 돈 많이 받나봐요 이렇게 무거운 돌을 뺏다겠다 하시니까요 하니까

아씨 돈은 무슨 돈을 벌어 돈 칠십만원 받어 그게 돈이야씨발. 칠십만원.. 한달꼬박?.. 하 씨발 싸다. 맨날 아들같은 젊은놈들이 이리오라면 이리오구 저거치라면 저거 치고 돌들고 쓰레기 나르고 이눈치 저눈치보구 꼬빡 뺑이치고 일해서 칠십만원 이면 양복 한벌에 얼마드라 하 씨발 존나 싸다.
간신히 들어와 윤기랑 일하는 아르바이트 나온 아이들과 짐을 부리고 용달차 기사분에게 얼마드리면 되죠 하니까. 사만원 주세요. 하 씨발 또 싸다. 아침부터 길도모르는 동탄까지 와서 열라 짐내리고 짐실고 재수 없는 새파란새끼 욕지거리 들으면서 수원까지 존나 운전하고 다시 짐내리면서 싫타는 소리 싫은표정 한번 못하고 사만원.
용달 사무실에 만원떼주나 오천원 떼주나 떼주고 기름값 오천원 빼고 싼 운동화 한컬레값 이만오천원 삼만원 씨발 진짜 존나게 싸다 씨발 저렇게 맨날 세탕은 떠야 할텐데 씨발 간 오장육보 띠고 헤벨레 어떻게 먹구 사냐 씨발.
애덜이랑 솟대 설치하고 아시바 세우고 엉킨줄 크르고 야 밥먹으러 가자. 코앞에 김치 전골집가서 김치 전골 6인분 시켜 먹었는데 아침부터 쌩 쇼를 하고 담배만 열라 폈는데 몬 밥맛이 있겠는가. 이만 사천 원이라고 하는데 이만사천원 그래 됐다 씨발 싸다 씨발. 밥주고 찌개주고 이것저것 반찬주고 채려주고 설거지 해주고 어서옵쇼 안녕히 가십쇼 아줌마들 월급주고 집세내고 장보고 그래 맛은없지만 김치전골 일인분 4천원이면 씨발 모 그렇게 해서 얼마나 남겠나 씨발. 싸다 밥먹고 본격적으로 일좀 해보려고 하는데 씨발 이놈에 대학생 새끼들이 노가다를 해봤어야지 일나오면서 계집애는 빽구두를 신코 오지않나 때양볕에 모자도 안가지고와서 그래 잘됐다 씨발 너네 고생좀 씨발 존나 해봐라 하다가 그래도 맘이 약해서 밀집모자 사오라구 이만원 주고 열나 일하는데 도데체가 날씨가 존나 푹푹찌니 일이 속도가 나야지 씨발 거모야 토요일이라구 거모야 도데체 잉그래이브인지 몬지 바퀴달린거 씨팔 더워 되지겠는데 쫄쫄이 입고 하이바 쓰고 그거타고 열나 개 쉐이들 시간없어 되지겠는데 시계반대방향으로 년놈들이 빙빙도는데 아주 그냥 음악은 쾅쾅 되지 정신없어 되지는줄 알었어 씨발 도데체 모야 그냥 집에서 테레비나 보지. 아유 씨발 다 적이야 개 좆같른거 씨빠 그인간들하고 몇번 붙을뻔 했는데

짜장면을 시키는 사람 24x26cm 2003

씨발 애덜 눈도 있고 내가 또 꼴에 작가쟌어 씨발 그렇게 하다가 전시장에서 만나 쪽팔린 경험이 있어서 그래 좋게 좋게 살자 씨팔 내가 참는다. 씨발. 참느라고 열불이 나 돌아버리느줄 알앗어 씨발. 그리구 깃발 실사를 맡긴 기획사에서 자꾸 약속을 어겼는데 오늘 아침에 오기루 해놓고 씨발 다시 열두시에 온다고 햇다가 씨발 한시에 온다고 했다가 씨발 두시에 왔는데 씨발 그게 90만원 어치야.씨발. 어젯밤 확인전화 할때 밤새 작업해야 해요 하길래 하여간 부탁드립니다 햇엇는데 해보니까 남는것두 없고 일두 많았나부지 독촉 전화 할때마다 메가리 없이 알았어요 알았다고요 지금 쌔거빠지게 하고 잇다고요 하는거다 씨발 하여간 간신히 두시에 왔길레 900장 맞아요?하니까 아휴 천장도 넘어요 이거 하느라고 죽는주 ㄹ알앗어요 남는것도 없는데 . 그래요 계좌번호 갈켜조요 하고 그래 씨발 싸다 딴데서는 장당 4천원까지 부르더만 천원이면 존나 싸게 한거다. 이것두 일거리라고 뗌핑 쳐서 달려들고 씨발 하루 반나절 기계 돌리구 마눌이랑 둘이서 얼마나 벌겠다고 하룻밤 꼬빡 재봉하고 본칭질 하고 아유 그래 씨발 기획사 나부랭이 해서 얼마나 벌어 먹구 살겟냐 먹구 살기 존나 힘든거다 씨발.. 근데 대학생 놈으 새끼덜이 노가다를 안해봐서 쪼끔만 틈이 생기면 아주 지들끼리 붙어서 해떨어 지는데 해래 거리고 모가 몬지두 모르고 씨발 승질이나서 고래 고래 소리지르고 씨발씨발거리고 개 조카튼거 에유 그래두 모쫌 열심해 해보겠다고 땀 삐질삐질 흘리면서 이리갔다 저리갔다 하는걸 보면 맴이 아프고 씨발 내 새끼냐 괜히 대견하고 하여간 담배나 하나 피고하자 다모여봐 하는데 어라 씨발 다했네 할께 없네 참나 아침에 일년치 돌릴 머릴 다 돌리구 씨발 은제 하나 했더니 그래두 어케저케 다 때워 버렸네 아으 지겹다 씨발 사는게 그지 같다 진짜. 야 시마이다. 기려바바 조기가서 돈 찾아올테니까 뒷정리 존나 깨긋하게 해라 하고 인출기 앞에서 얼마를 조야 되나 잠깐 대가리굴리다가 그래 6만원씩 주자 결정하고 근처에 각가지 팜프릿이 있길레 그 아이들에 맏는 이미지의 팜프릿을 골라서 고따 껴서 야 일당이다. 네명에게 다 똑같이 6만원씩 넣다. 하니까 어리버리 하던 이것들이 금방 좋아서 입이 헤벨레 벌어진다. 하 씨발 너네 존나게 싸다. 존나 땡양볕에서 이리 굴루고 저리굴르고 개 좃같은 소리 들으면서 죙일 뺑일 쳤으면서 6만원 주니까 아주그냥 뒤로 쓸어 지기 일보 직전이다. 하긴 씨발 나도 고만할때 존나 좋앗엇. 몸팔아서 씨발 잘먹구 살줄 알앗다 그래도 오늘 만난 인간들은 씨발 일꺼ㅏ 리도이 없이 개죽도 못먹는 인간들에 비하면 대충 씨발 먹구 사는 인간들이다. 씨발그래 이 개조카튼데서 살아봐라 6만원이 돈인지 씨팔.좋냐 좋으면 돈 쫙 펴봐 사진이나찍자 조카튼거.

여름, 낮잠 20x25cm 2005

겨울밤 38×36cm 2005

붉은새 28x28cm 2005

땅의손 35x45cm 2010

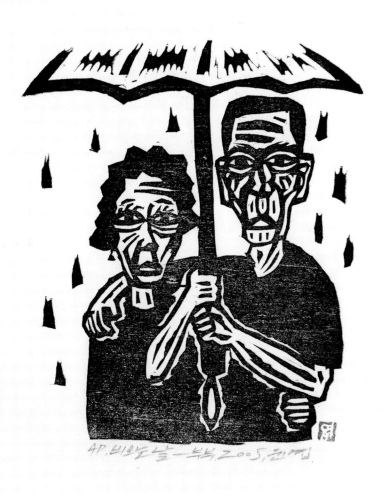

비오는 날 (우산 쓴 부부) 25x25cm 2005

겨울, 장작 28x38cm 2010

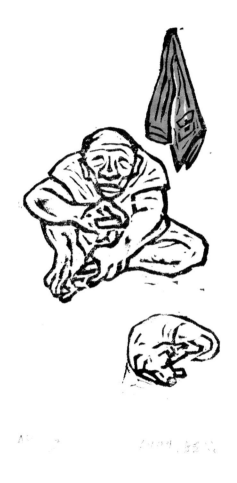

휴식 13x26cm 1999

내 가슴 그리운 거리 같이 모여 올망졸망(붕어빵) 21x25cm 2001

봄-동탄종묘상회 120x210cm 2004

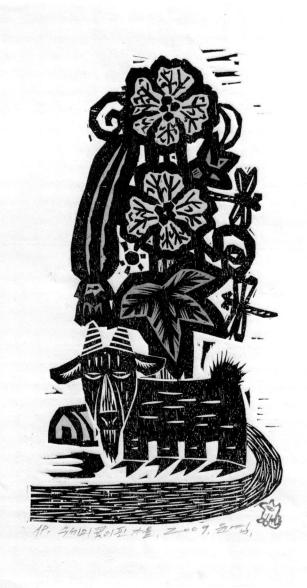

수세미 꽃 핀 가을 34x40cm 2009

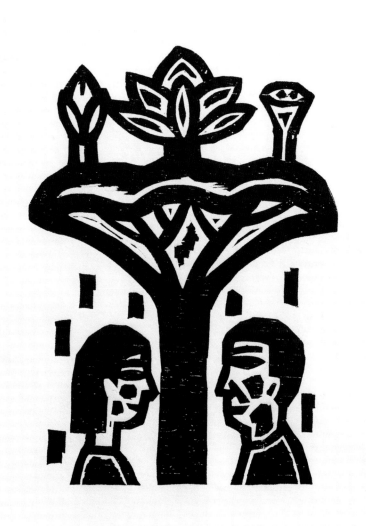

마주보기 26x33cm 2009

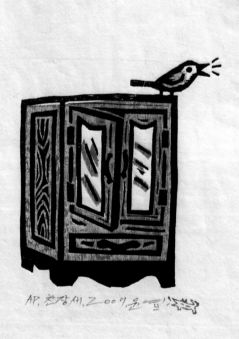

찬장새 28x35cm 2009

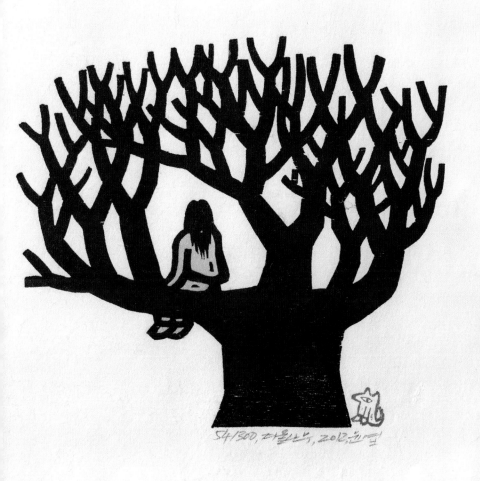

겨울나무 33x30cm 2012

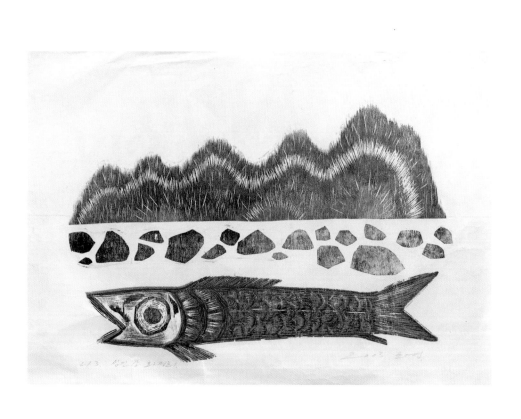

섬진강 화정리 150x100cm 2003

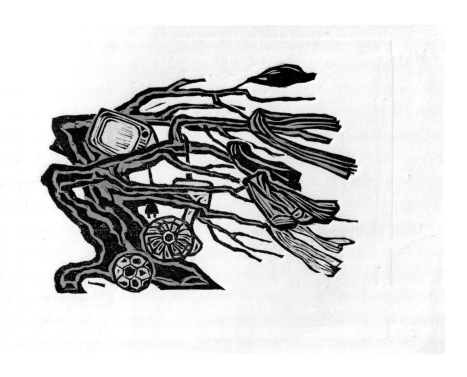

큰 비 온 후-금강에서 35x40cm 2003

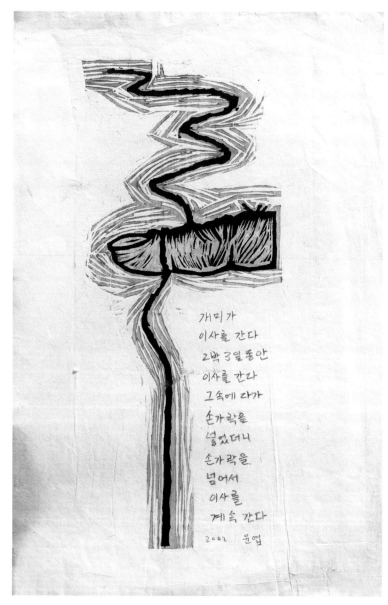

개미가
이사를 간다
2박 3일 동안
이사를 간다
그 속에 다가
손가락을
넣었더니
손가락을
넘어서
이사를
계속 간다

2002 윤엽

개미가 이사를 간다 24x42cm 2003

벌판에서 74x78cm 2013

우는 여자 24x30cm 2003

포옹 38x52cm 2003

잘먹겠습니다 30x20cm 2007

겨울산이 잔다 우리어머니 같다 20x28cm 2010

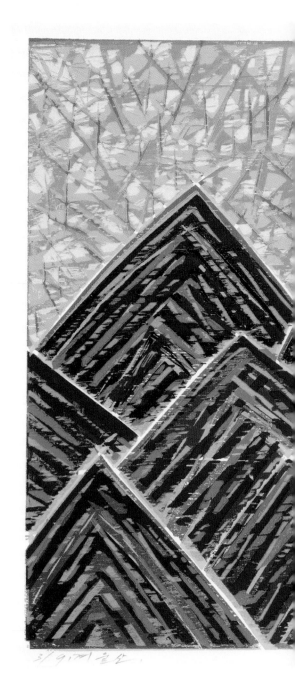

겨울산 56x76cm 2012

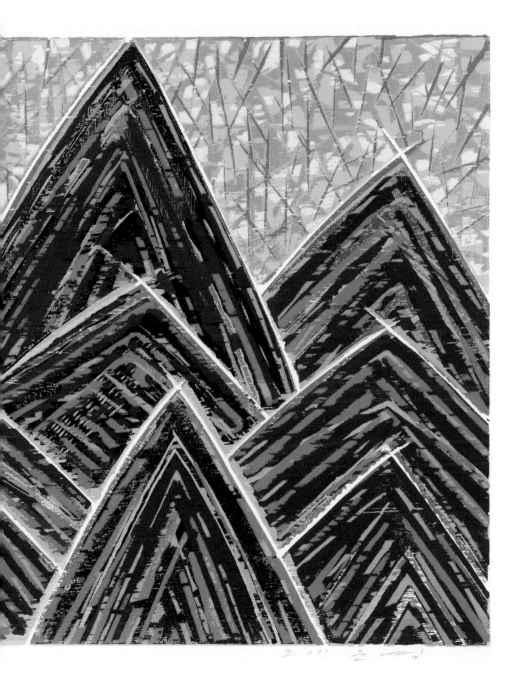

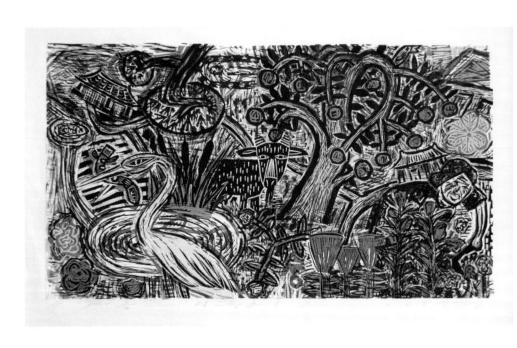

여름, 남풍리 83x50cm 2008
▷ 겨울, 연탄 배달 75x109cm 2004

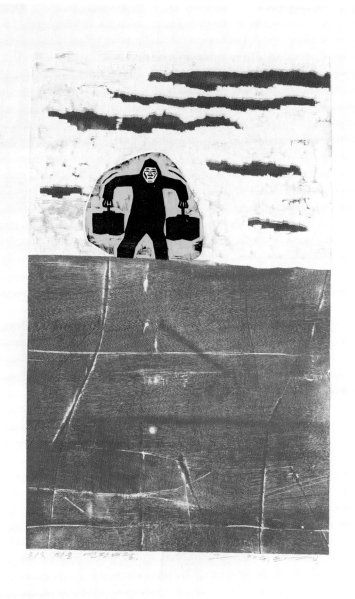

3/3. 겨울. 연탄배달.

엉겅퀴 56x76cm 2011

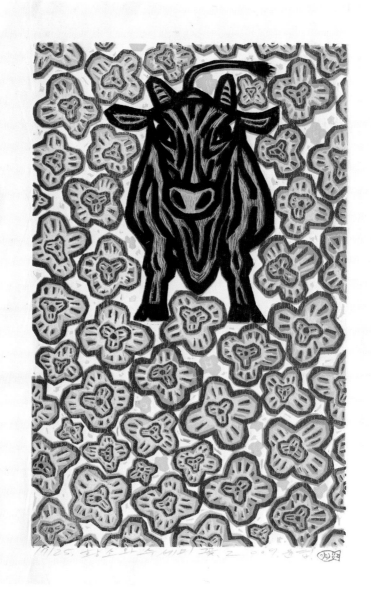

소와 수세미꽃 30x57cm 2009

감꼭지 16x15cm 2000

5/35, 파꽃 2010, 윤여울

파꽃 23×26cm 2010

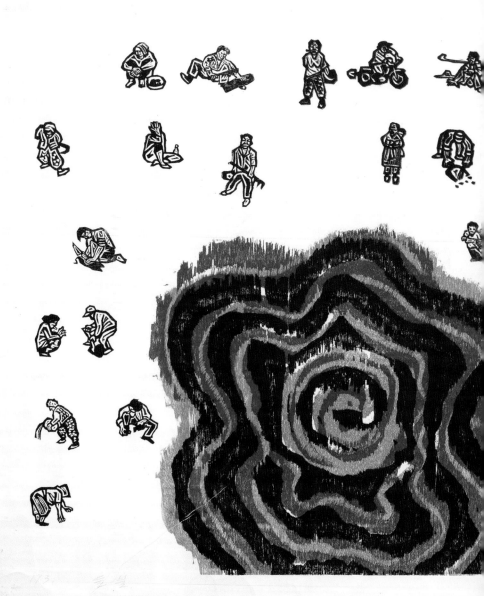

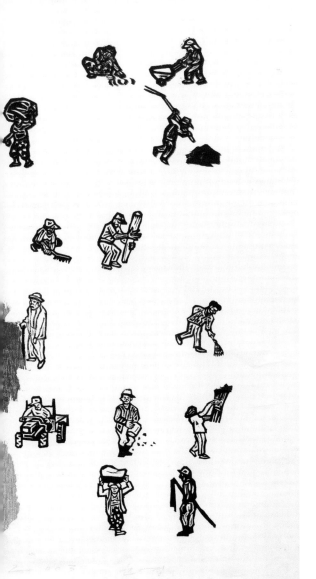

들불 119x87cm 2003

까망이 24x30cm 2010

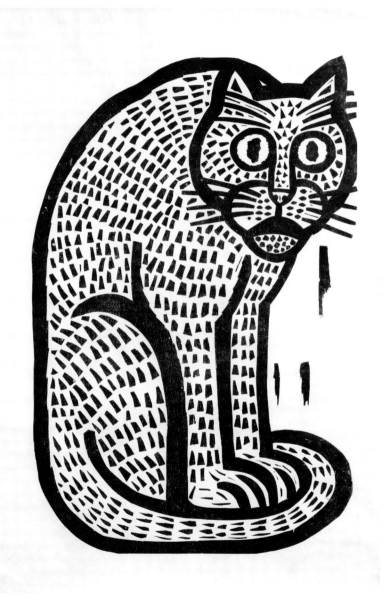

까치 고양이 120x210cm 2014

콩심는 할머니 56x76cm 2009

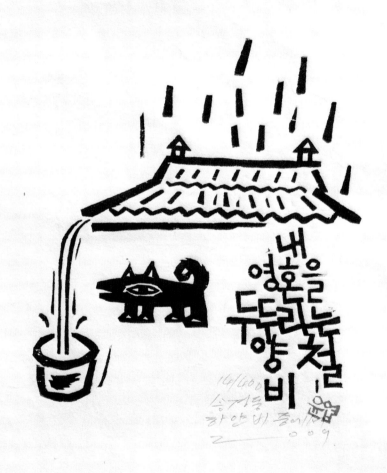

하얀비 20x25cm 2009

들판에서 55x43cm 2005

영동시장 커피장수 30x40cm 2003

사람
people

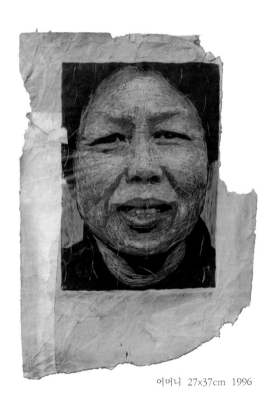

어머니 27x37cm 1996

어머니

십년전에 판거다. 그땐
아직 어머니가 나에 대하여 희망이라는것을 품고 계셨엇으니까
나하구 사이가 굉장히 안좋을 때엿다.
꼴에 어머니 생일 선물로 판거엿는데
어머니는 이것을 받자마자 길에 확 뿌리시면서
야 내가 이렇게 생겼어 하지 말라고 그랬지 지겹다 나가 그랫엇다.
그때 나두 모라구 모라구 바득바득 대들었엇는데
동네방네 사람들이 다 있는데 여서 였었다.
이 판화가 다 없어졌는데 없어진주 르알앗는데
어느 찻집 벽지 안에 살아 있는 거엿다.
으메 반가운거 스프레이로 살살 물을 적셔 떼어 냈다.
존나 잘 팟다.
그러고보니 나는 십년전이나 지금이나 모 칼쓰는게 달라 진게 없다.
그래두 지금은 그때에 비하여 어머니에게서 얼마나 자유로운가.
이렇게 훌륭한 날들이 있게한 어머니에게 감사 드린다.

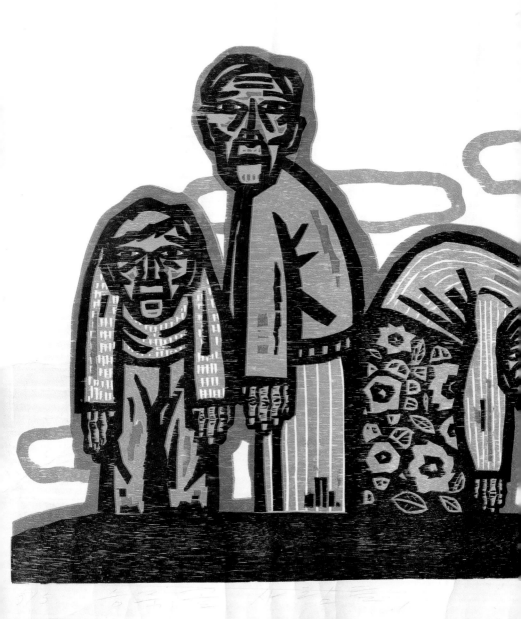

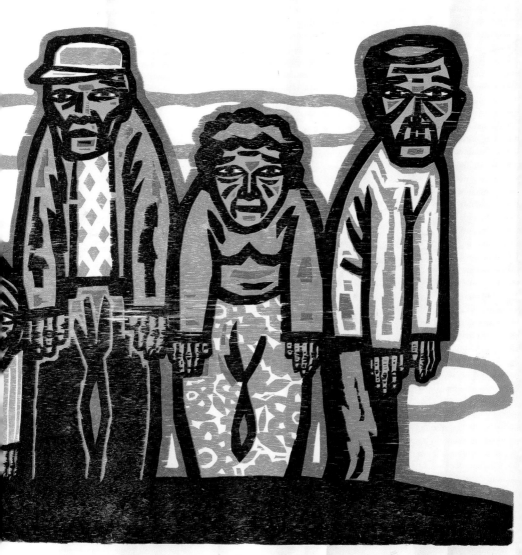

승죽골 사람들 210×110cm 2004

한쪽 날개 76x57cm 2010

재활용 집하장에서 일하는 아줌마 150x210cm 2005

비오는날 150x210cm 2009

돈 받으러 가는 사람 150x210cm 2009

나의 아버지

라면이 20원이고 하루일당이 이천오백원 일때 아버진 일을 안하셨다.
어머니가 용궁식당에 설겆이아줌마로 일나갈때도 골방에서 중앙일보를 읽으시고 청자를 피우셨다. 일을 안하셨다. 해가져도 안들어오시면 식구들은 불안 하였다. 동리에서 술취한 욕을 해대고 사글세방에 무능력한 구타를 하였었다.
어린 아들은 이담에 커서 아버지처럼 절대루 살지않겠다고 어미에게 입버릇 처럼 말했었다. 어머니는 그런 아들이 늘 대견했었다.고등학교를 입학 하던해 싫었던 아버지는 술로 돌아가시고, 3일장 내내 눈물 한방울 흘리지 않았다. 눈물 한방울 나오지 않았었다. 잊어버렸다.

고등학교를 졸업하고 극장간판을 그리고 방위를 제대하고 공장에 다니고 때려치우고 노가다를 다닐때 대마찌가 나서 집안에 빈둥거릴 때, 스물 다섯 나는 한심도 하였다. 그때 텅빈 집에서 거울 속에 비춘 내 모습을 보구 나는 소스라쳤었다. 영락없는 아버지 였다. 내가 어느새 아버지가 되어 있었다.

돌아가신지 십년이 되어서 나는 삼일장보다 더 많은 눈물을 흘렸었다.
다시 공부를 하고 학교를 졸업하고 그림을 그리고 작업을 하면서, 누군가 나에게 이런 기술은 어디서 배웠냐고 물으면 아비에게 배웠다고 한다. 한평생 여기저기 쫓겨 다니며 무허가 집짓고 개장 만들고 포장마차 만들고 하면서 무능력한 술주정뱅이 아비가 아들에게 당신과 나도 모르는 새 주고 받은 것은 그리는 것과 만드는 손 재주였다.

그 재주로 지금 먹고 산다.
길을 걷다 어느 분이 '너 덕수 아들 아니냐?' 하면 반가이 '예 제 아버님이 십니다' 한다 요즘도 가끔 거울을 보며 아버지와 나를 동시에 본다. 내가 아버지를 빼어 닮은게 기쁘다.

어머니는 이제 나를 경멸하신다.^^
설날에.

아버지,
아름답지 않습니다.
살아보니 세상은 힘이 듭니다.
이제 알겠습니다.
제게 드신 회초리 밤새우던 주정, 사랑 때문만
은 아니란 걸 알겠습니다.

아버지.
살아보니 알겠습니다.
절 받으세요, 술 받으세요.

아버지.
죽어서 집이라도 한채 지으신 아버지.

일을 기다리는 사람 45x60cm 2005

93

노가리 푸는 사람 45x60cm 2003

섬진강에서 투망든 사람 56x76cm 2008

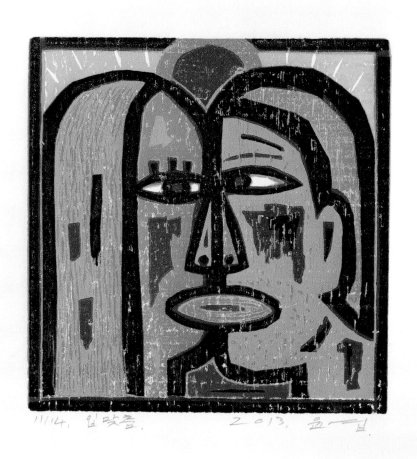

입맞춤 23x23cm 2013
◁ 아바타 150x210cm 2009

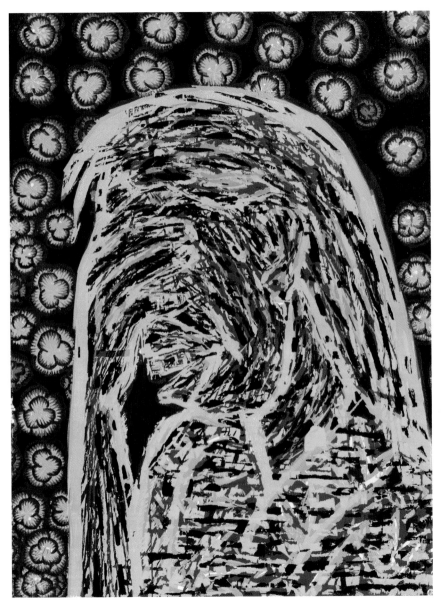

우는 여자 56x76cm 2013

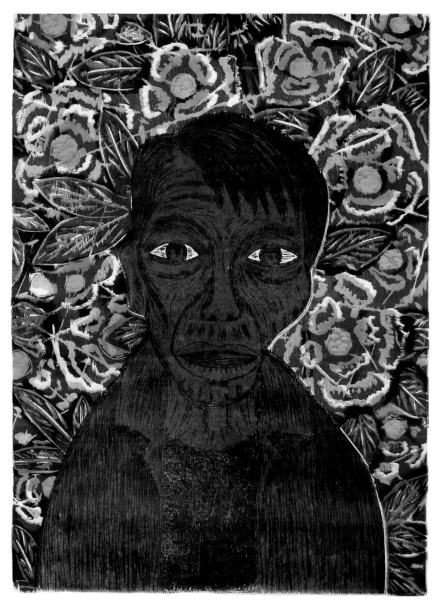

에버랜드에서 김씨 90x150cm 2005

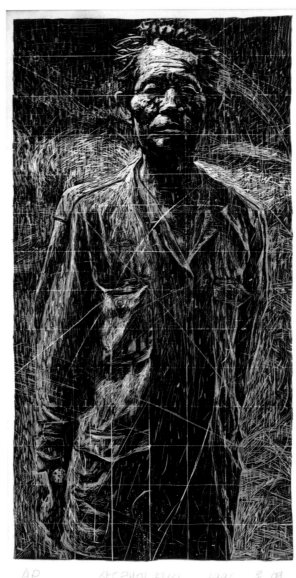

AP 산드래미 최씨. 1996, 윤 엽

산드래미 최씨 90x180cm 1996

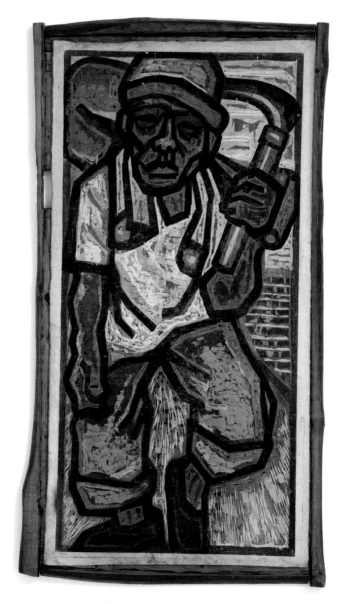

집으로 가는 길 75x140cm 1997

부둥켜 안은 사람들 105x87cm 2004

"사람은 꽃이다 우리는 꽃이다 노동자는 꽃이다" 52X27cm 2011

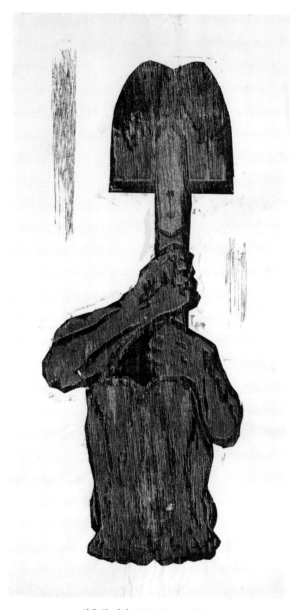

삽을 든 사람 100x140cm 2003

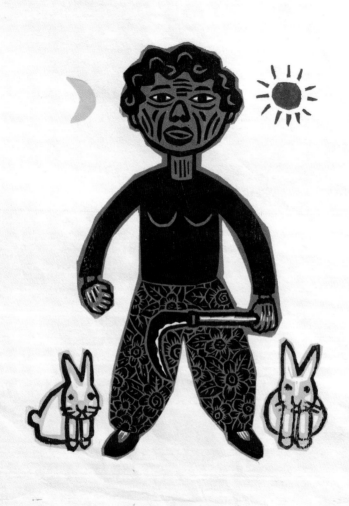

토끼풀 베러가는할머니 33x40cm 2009

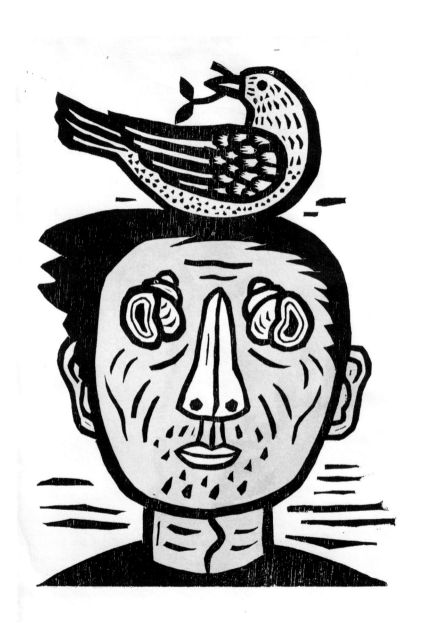

우렁이 29x39cm 2013

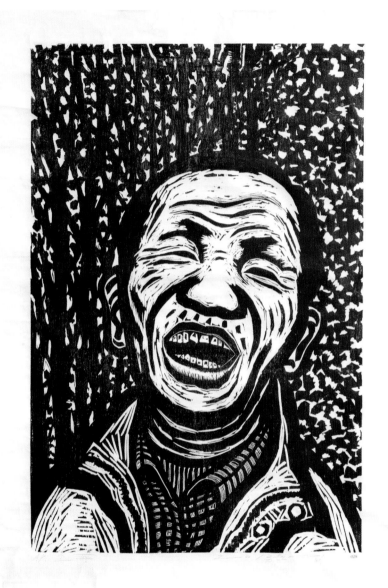

천상병 150x210cm 2013

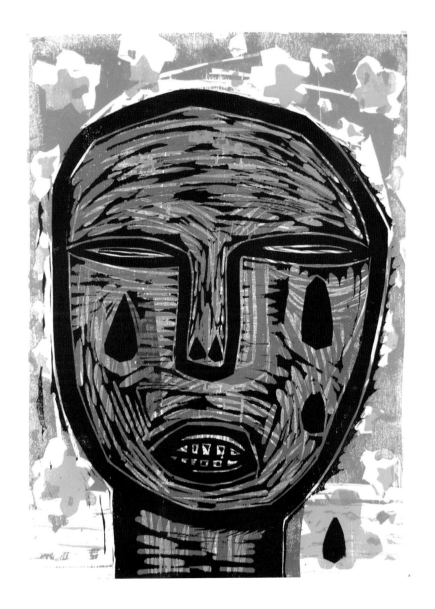

우는 사람 56x76cm 2011

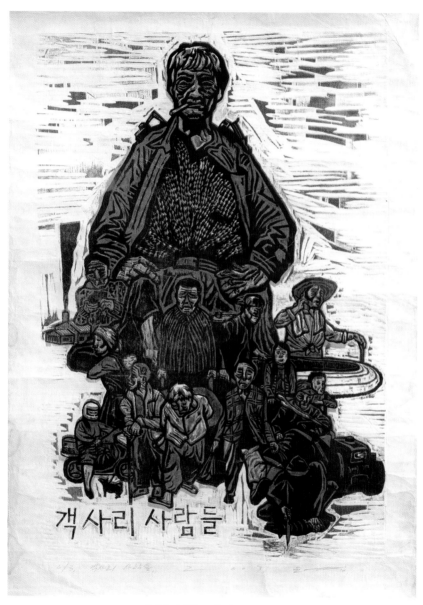

객사리 사람들 106x148cm 2003

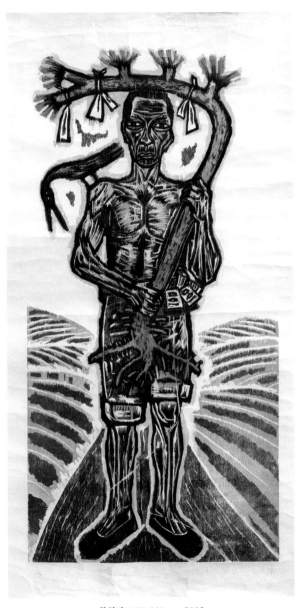

황천길 100x200cm 2005

지수에게

5살된 조카 지수에게
삼춘이 좋아? 벽이 좋아?
물으니 벽이 좋단다.
벽이 왜 좋으냐고 물으니
기댈수 있어서 좋단다.
명답이다.

지수에게..

지수야
삼춘도 벽처럼 기댈수 있단다.

기대어 보렴.
벽지같이 예쁜 무늬는 없어도
콘크리트 철근처럼 단단하진 않아도

지수야
삼춘은 숨을 쉰단다.
너 가 자라면 숨이 따뜻한걸 알겠지
너 가 커서 삼춘 숨에 기대었으면 좋겠다

그때
나의 숨이 무척 따뜻 하였음 좋겠다.

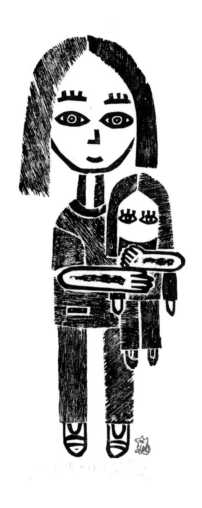

인형을든 아이 50x75cm 2010

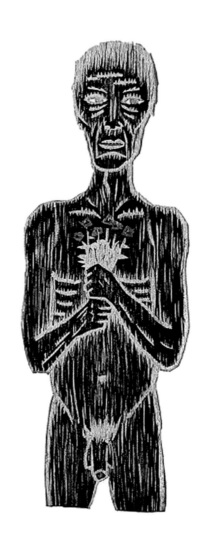

고백하는 사람 30x50cm 2005

세상
world

진드기 46x55cm 2011

찐드기

누군 찐드기를 가부장제라고도 하는데

가부장제를 검색해보니 가부장제만 나오고 찐드기는 나오지 않는 바람에 몇 번해보다 말았습니다.

할 일이 없어서 찐드기가 왜 징그러운지 생각해보았습니다.

생긴건 그냥 검은콩인데 개몸에 탈싹붙은 것을 발견하는 사람마다 으악 저게모야

하고 기겁을 하니 징그러운건 확실합니다.

특별히 교육을 받은것도 아닌데 검은콩은 안징그럽고 찐드기는 징그러운건 좀 신기합니다.

탁 보면 생긴건 정말 똑같은데 말이죠. 검은콩이 개몸에 달라붙어서일까요.

어쩌면 말이죠 찐드기의 생각이 보인건 아닐까요.

찰나에 알지못하는 어떤작용으로 찐드기와 교감이 되는것은 아닐까요.

오로지 피를 빨아먹겠다는 생각. 그것이 확 징그런것 아닐까요.

찐드기는 풀속에도 있고 땅위에도 있고 아스팔트에도 있습니다.

너무 작고 가벼워 바람을 탈수도 있습니다.

그 작은진뜨기는 개를 기다립니다.

왜 개인지는 모르겠습니다.

그러다 개 몸위에 스멀스멀 올라타고 털을 비집고 목덜미로 겨드랑이로 발고락 사이로 들어가 빨대를 꽂습니다.

풀씨만했던 찐드기는 점점 콩알만해집니다.

더욱더 배를 채우다 제 무게를 견딜수 없을 정도로 커지고 개의 작은 몸짓에 어느날 땅으로 뚝 떨어집니다.

해빛이 뜨거워 오므락 오므락 하지만 몸이 무거워 가까운 그늘로도 갈수가 없습니다.

그렇게 말라 죽습니다. 그게 끝입니다.

말을안해봐서 모르지만 찐드기에게는 사색도 유모도 놀이도 쉬는 시간도 없습니다.

처음부터 끝까지 배불리는것뿐이고 배불러서 죽습니다.

검은콩같은 외모때문이 아니라 징그러운건 그런그의 삶이 어떤작용으로 확 느껴져서 가 아닐까요.

찐드기는 찐드기여서 그런 삶이 문제는 없지만 사람이 그렇다면 정말 확 징그러운 것 아닐까요 그게 확 느껴져서 아닐까요.

아니면 말구요. 미안해요.

사람이 우선이다 19x36cm 2011

노란 리본 60x52cm 2014

민중의 싸움터에 힘을 주는, 나는 파견 미술가

김규항 | 칼럼니스트

경기 안성시 보개면 시골마을에 이윤엽의 소박하지만 멋스러운 작업실 겸 집이 있다. 다 쓰러진 폐가를 이윤엽이 8개월이나 손수 매달려 살려낼 때 동네 사람들은 '밀고 다시 지으면 될 걸 왜 사서 고생을 해'라며 혀를 찼다. 그가 밖을 돌아다니다 눈에 띈, 온갖 버려진 물건들을 실어다 마당에 쌓아놓자 사람들은 그를 동네에서 내쫓을 걸 고민했다. 언제나 노동자와 농민을 그리는, 평택 대추리에 용산에 한진중공업에 이 나라 민중의 싸움터엔 어김없이 자신을 '파견'하는 그는 민중미술의 영락없는 계승자로 여겨진다. 그러나 그는 민중미술에 대해, 민중에 대해 끝없이 회의하고 질문한다. 목판화를 닮은 묘한 얼굴로.

김규항 = 작업 환경 때문에 일부러 시골을 선택한 건가.

이윤엽 = 아니다. 짐은 많은데 돈은 없고 해서 다른 선택의 여지가 별로 없었다. 작업 환경 때문에 시골을 선택하는 작가들도 있지만 내 경우는 그런 이유라면 오히려 도시 변두리 같은 데, 시장이나 사창가 같은 게 남아 있는 곳으로 가면 좋겠다. 근래 작가들이 노동자 정년 나이쯤 되면 시골로 오는 게 법칙처럼 되었는데 나는 그 나이가 되면 거꾸로 도시 변두리로 가야겠다는 생각을 한다.

김규항 = 창작의 현장성이 연령대에 따라 일원화하는 건 그리 좋은 현상이 아닐 것이다. 요즘에야 시골 사람들도 다 주변화한 도시인처럼 되어버렸지만 시골 노인들에게 그나마 농적(農的) 삶의 흔적 같은 게 보이지 않나.

이윤엽 = 대화하다 보면 순간 찡한 느낌을 받을 때가 있다. 아까도 요 밑에 사는 할머니가 파를 뽑고 있기에 "지금 파를 왜 뽑으세요, 팔 거예요?" 그러니까 "아니 파는 게 아니라 날이 더 추워지면 파를 뽑을 때 딱딱 부러져. 그래서 미리 장갑도 손도 다 젖었지만 지금 뽑아야 해. 파 좀 가져가라" 하시는데 참.

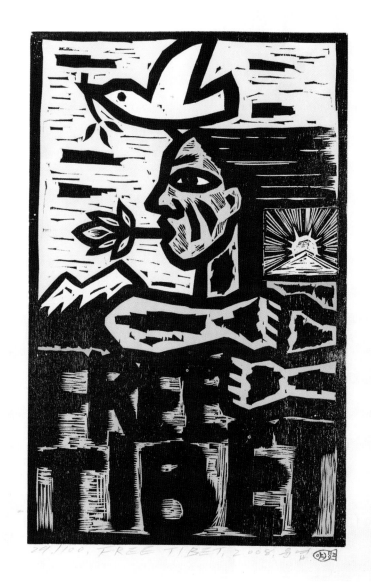

프리티벳 45x55cm 2008

김규항 = 옛 민중미술에서 말하는 '민중의 건강성'에 대해선 어떻게 생각하나.

이윤엽 = 난 민중이라는 사람들이 특별히 건강하다는 생각을 해본 적이 없다. 내가 목판화를 하고 노동자를 그리고 농사꾼을 그리니까 사람들은 나더러 민중미술 한다고 하는데 민중미술이 뭔지 아직은 잘 모르겠다. 한창 때 민중미술에 대해 어떤 회의 같은 것도 있다. 민중에 대해 정말 고민했다면 머리에다 빨간 띠 씌우고 주먹 불끈 쥐는 식의 상투적 형상화는 아니지 않았을까 싶은 거다. 이름 없는 분들 중에도 훌륭한 민중미술가들이 있었다는 것도 되새기고 싶다. 언젠가 1980년대 목판화들을 복사본으로 다 모아봤는데, 나도 이걸 하다 보니 정말 진정성 있게 했구나 싶은 분들은 느껴지는데, 그런 분들이 많더라.

김규항 = 그런 분들도 있고 몇몇 작가들은 민주화 이후에 미술시장에서 '민중미술'이라는 장르로 수집가들의 선택 목록이 되기도 했다. 역사란 늘 그런 것 같다. 진보적인 인텔리들은 자신의 사회적 관념을 민중에게 투사하려는 속성이 있고 1980년대 민중문화운동에선 그게 폭발했다. 건강하고 순박하기만 한 민중. 그렇게 민중을 미화하다가 시간이 흘러 관심이 바뀌면 민중을 언급하는 것조차 낡고 촌스럽게 여긴다. 우스운 일이지만 결국 같은 모습이다.

이윤엽 = 이해가 잘 안 간다. 그런 행태 이전에 민중이든 지배계급이든 어느 한쪽의 인간들이 일방적으로 건강하고 선하다는 생각부터가 억지스럽다. 사람에겐 사람으로 살아가는 공통된 속성이 있다고 생각한다. 미화할 것도, 무시할 것도 없다.

김규항 = 지배와 피지배, 착취와 억압의 관계에서 사회적 선악을 말하는 것과 인간 개인의 선악을 말하는 건 차원이 다른데 혼동되는 경우가 종종 있다. 민중의 대상화와 미화도 결국 그런 맥락에서고. 애초에 미술을 하게 된 사연은 뭔가.

이윤엽 = 이상하게 들리겠지만, 어릴 땐 사람이 어떤 일을 하면서 살아갈지 사회가 다 정해주는 줄로만 알았다. 그런데 어느 순간 그게 아니라는 걸 알게 되면서 뭘 하며 살아야 할지 얼마나 고민했는지 모른다. 고등학교 때 아버지가 돌아가시고는 줄창 놀다가 극장 간판 몇 년 하다가 건축현장에서 막노동을 몇 년 했다. 화가가 되고 싶다는 생각에 뒤늦게 미대에 갔다. 주변이 민중미술을 하는 선배들이 많았는데

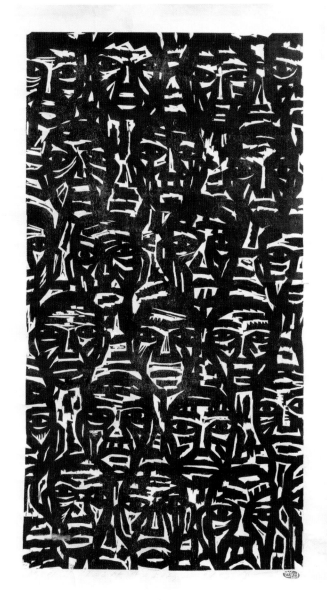

얼굴들, 금정굴에서 120x210cm 2010

그들의 작업이나 분위기에 선뜻 공감하기 어려운 데가 많았다. 그런데 그림만 그리면 나도 모르게 비슷한 걸 그리게 되더라. 그럴 순 없다고 생각했다.

김규항 = 민중미술의 대의에 대한 거부감이었나.

이윤엽 = '노동해방'이나 '민중해방' 같은 구호에 쉽게 동화되지 않았다. 동화되지 않는데 그런 그림이 그려지는 게 너무 괴로워서 그림을 포기했다. 그러다 IMF 사태(외환위기) 때 전통찻집을 몇 년 했다. 개량 한복 입고 앉아서 안에다 개 한 마리 풀어놓고. 손님 적을 때 간간이 목판화를 하기 시작했는데 2002년에 우연찮게 개인전을 하게 되었다. 그런데 벽에 걸린 내 그림에 내가 '뻑갔다'.

김규항 = 정말 말 그대로 뻑갔나.

이윤엽 = 재수 없게 들려도 할 수 없는데 정말 뻑갔다. 좋다, 이젠 할 수 있겠다 싶었다.

김규항 = 그림을 포기할 때도 민중미술이었고 지금도 노동자와 농부를 그린다.

이윤엽 = 예술은 낚시 같은 거라 생각한다. 물론 1년이 걸리든 2년이 걸리든 해야 되겠다는 작업도 있지만 결국 그것도 어느 찰나에 딱 낚이는 이미지들이 있다. 그게 도대체 왜 낚이는가 생각해보면 살아온 건 어쩔 수 없구나 싶다. 노동자와 농사꾼을 그리게 되는 건 내 부모와 이웃과 나 스스로가 그렇게 살아왔기 때문이다.

김규항 = 예술가란 자신이 체험하지 않은 걸 그려내는 상상력의 존재이기도 하지 않은가.

이윤엽 = 재능이 좋은 분들이고, 난 내가 보고 겪은 것들 안에서만 이미지가 떠오른다. 그러니 그런 것만 그리게 된다. 물론 상상력이라는 게 있지만 그 상상력의 범주 역시 어떤 수준을 넘어서진 못하는 것 같다. 내 한계라고 할까.

김규항 = 나는 내가 느끼고 본 것만 그린다, 나는 리얼리스트다, 이렇게 이야기할 수도 있는데 굳이 한계

슬픔 49x48cm 2014

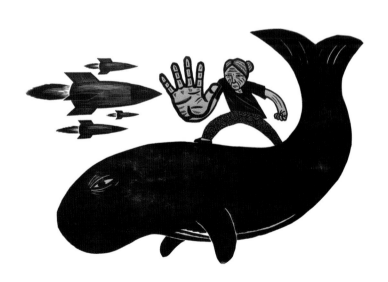

해노코 해상기지 건설반대 76x57cm 2011

라고 하는 건 예술가 특유의 자의식으로 느껴진다. 선생 그림에선 어린 시절을 건강하게 보낸 사람만의 기운이 느껴진다는 사람들이 있다. 어땠나.

이윤엽 = 정말 끝내줬다. 나를 키워준 팔할은 우리 동네에 있던 저수지와 냇가, 그리고 동무들이었다. 늘 거기에서 놀았다.

김규항 = 가난했나.

이윤엽 = 엄청 가난했다. 아버지는 실직자였는데 이따금 일용직 일 가시고 어머니는 닥치는 대로 일했다. 우리 집만 가난한 게 아니라 그 동네가 '하꼬방 동네'였다. 수원 시내에서 밀려난 사람들, 근처 삼성전자의 '공돌이 공순이들'이 방 한 칸씩 다닥다닥 붙어사는 동네였다. 그러나 내 어린 시절은 완벽했다. 마음껏 놀았으니. 요즘 애들 정말 어떻게 사는 건지 모르겠다. 가난해도 행복한 어린 시절을 보낼 수 있다는 걸 부모들이 잊은 것 같다.

김규항 = 대추리 싸움 때 2년 들어가 살았고 용산에도 결합했고 언제나 투쟁 현장과 결합한다. 그런 현장에서 벌어지는 사건들과 작가로서 감정선은 어떻게 조우하는가.

이윤엽 = 물론 슬프다. 그런데 그 슬픔이 지나치게 적다는 생각이 들어서 힘들 때가 있다. 사람들이 나를 껴안고 막 우는데 난 눈물이 안 나올 때 난 왜 이럴까 사이코패스인가 숨고 싶다는 생각에 사로잡힐 때가 있다. 문정현 신부님 보면 울고 화내고 뒤집어지고 하시는데 조금도 과장이 없다. 나도 저럴 수 있다면 저렇게 한번 갈 수 있다면 끝내주는 작품이 나올 것 같은데 싶을 때가 많다.

김규항 = 선생의 작품들에 그려진 현장의 슬픔과 분노는 전혀 밋밋하지 않다. 작가에겐 여느 사람보다 대상에 온전히 스며드는 감성도 필요하지만 작가적 관점을 유지하는 거리두기의 힘도 필요하다. 민중을 대상화하지도, 미화하지도, 슬픔과 분노를 과장하지도 않는 것은 슬픔과 분노를 온전히 형상화해내는 힘일 수 있지 않을까.

이윤엽 = 동감하지만 나에겐 그런 열등감이 있다. 창작이란 일종의 오버이기도 하니까.

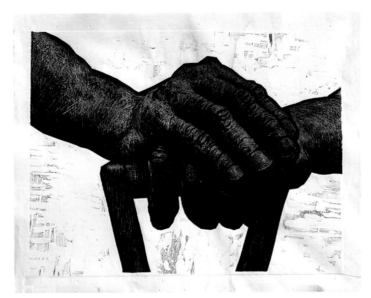

삽 102x83cm 2003

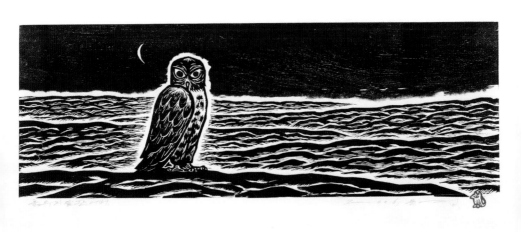

흙무지 들판에서 60x30cm 2006

김규항 = 사람들은 선생이 그 현장의 슬픔과 분노에 누구보다 불타올라 있다고 생각하고, 그렇게 불타오르지 않고는 그렇게 성실하고 열정적으로 결합하기 어렵다고 생각한다. 그런데 아니라면 그런 활동을 가능하게 하는 동력은 뭔가.

이윤엽 = 재미와 즐거움. 현장은 물론 슬픈 일투성이지만 내가 뜨면 사람들이 좋아하고 그러면 나도 좋다. 현장이 내 그림에 힘을 주고 내가 현장의 사람들에게 힘을 준다. '내가 뜨면 싸움은 이겨'라고 생각하고 그렇게 떠벌리고 다닌다. 요즘 싸움이라는 게 이겼다고 해도 애매한 절충과 타결인 경우가 많지만 그래도 파견 미술가들이 싸움의 에너지를 만들어낸다는 게 난 좋다.

김규항 = '파견 미술가'는 파견 노동자에서 따온 말인가.

이윤엽 = 용산 싸움 할 때 대우 비정규직 노동자들이 몇 년째 싸우고 있었다. 그런데 가만 따지고 보니 제일 어렵게 사는 건 미술가들이더라. 용산 유족 분들도 큰 가게를 했던 분들이고 대공장 비정규직도 우리보다 낫고. 비정규직 가운데서도 가장 열악한 게 파견 노동자더라. 그래서 농담삼아 '우리는 파견 미술가네' 한 게 우리 이름이 되고 활동이 되었다. 파견 미술가라는 게 투명 자동차 같은 거다. 탑승자가 정해져 있는 것도 아니고 미술가가 아닌 사람들도 있고 누가 한 사람 올라타면 시간이 되는 사람들 함께 타고 가서 리본도 묶고 그림 설치도 하고.

김규항 = 공공미술은 미술가들이 그룹을 만들어 지자체나 기업과 결합해서 체제 내적인 활동을 하는 경향이 있는데, 파견 미술팀이야말로 공공미술의 본디 모습을 보여주고 있는 게 아닌가 싶다. 생계는 어떻게 해결하는가.

이윤엽 = 열심히 뭐든 한다. 결혼을 늦게 했는데 아내가 내가 생활 문제에 예상보다 엄청 투철해서 좋다고 하더라. 벽화고 삽화고 다 해서 살 것 사고 카드 값도 막고 그렇게 남들과 다름없이 살림을 꾸려간다. 그래도 요즘은 출판 쪽 일이 많아져서 밖에서 험하게 일하는 경우가 조금은 적어졌다. 사무직 노동자들도 참 힘들게 사는구나 새삼 배우게 되었고.

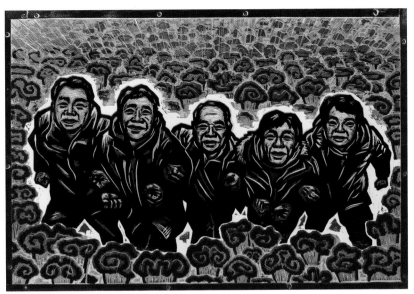

맨드라미 꽃밭에서 76x50cm 2010

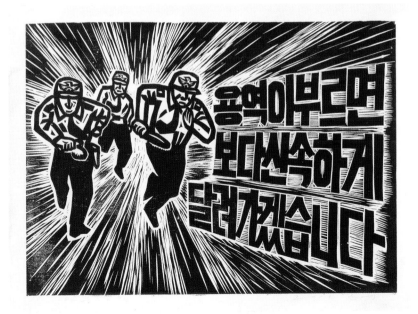

민주경찰 76x56cm 2009

김규항 = 요즘 사람들이 살아가는 걸 보면 어떤 생각이 드는가.

이윤엽 = 사람들이 행복했으면 좋겠다. 물론 소수의 부자들이 아니라면 산다는 건 언제나 힘들고 만만치 않다. 그러나 행복이라는 건 큰 게 아니지 않은가. 이렇게 있다가 밖에 나갔는데 바람이 좍 불고 뭐가 팔랑팔랑 움직이는 거 보면 불현듯 '행복하다'는 느낌이 드는 그런 게 아닐까. 나는 어릴 때도 가난했지만 행복했고 지금도 행복한 걸 보면 훨씬 많은 사람들이 행복할 수 있는데 그렇지 않은 것 같다.

김규항 = 행복이란 선생이 말한 그런 것일 텐데 이젠 기억하는 사람이 잘 보이지 않는다. 끝없이 경쟁하고 불안함으로써, 경쟁과 물적 축적 속에서 행복을 향해가고 있다고 생각하니 누구도 행복하지 않은 세상이랄까. 물론 그건 개인의 타락이나 속물화가 아니라 자본의 지배방식이니 간단치는 않은 문제다. 민중미술 이야기를 마무리해보자. 민중미술에 대한 선생의 회의와 질문은 결국 민중미술에 대한 열망 아닌가. 혹시 진행 중인 나름의 구상 같은 게 있는가.

이윤엽 = 후진 예술이라는 게 있다면 자기를 드러내지 않는 예술이라고 생각한다. 그런데 자기를 드러낸 예술치고 민중미술 아닌 게 어디 있는가. 주먹 불끈 쥐고 머리에 띠 두른 것 말고 정말 민중이라는 걸 형상화해 보고 싶다. 이 이야기를 하는 순간 옆집 할머니, 할아버지의 방이 떠오른다. 이쪽에 손주 사진 액자 붙여놓고 모조 꽃 이만하게 담아놓고 저쪽에 단지 놓고 하는 그들 나름의 인테리어. 농사꾼들이 방에 바람막이로 사료 부대나 비료 부대를 붙이는데 아무렇게나 붙이지 않는다. 사료 부대 여기다 붙이고 비료 부대 저기다 붙이고 또 임시로 붙여놓고선 멀리 떨어져서 보고 다시 고쳐 붙인다. 그런 미의식을 추적하다 보면 뭔가 근사한 게 나오지 않을까.
김규항 = 이미 추적의 흥겨움이 느껴진다.

이윤엽 = 민중미술에는 많은 훌륭한 선배들이 있었고 이제 민중미술은 저수지다. 예술은 수만가지의 형식과 방법이 있고 그 모든 예술을 다 존중한다. 그러나 내가 하고 싶은 예술은 고여 있지 않은 것, 작게라도 졸졸 흐르는 것이다. 나는 강을 만나고 싶다. (경향신문)

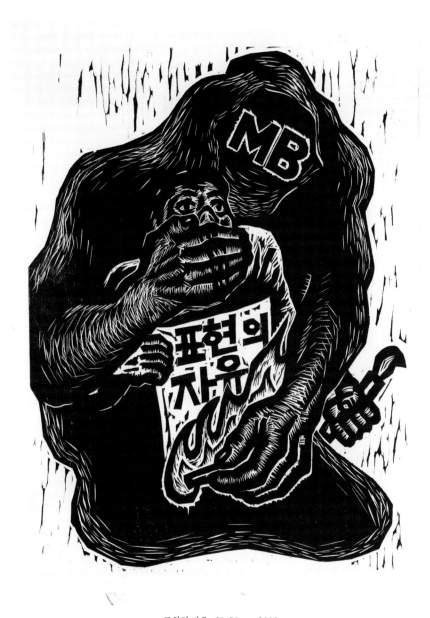

표현의 자유 60x80cm 2009

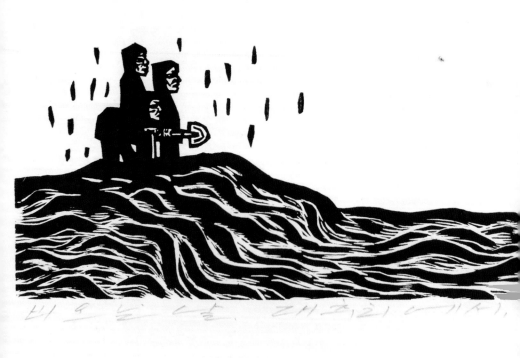

비 오는 날, 재치기에

비오는날-대추리에서 70x25cm 2006

흰머리 독수리-대추리에서 30x60cm 2006

대추리 가는길 25x40cm 2006

AP. 대추리 들녘

대추리 부녀회장님
210x150cm 2006

<div style="display:flex">씨뿌리는 사람 20x30cm 2006 들일가는 아주머니(들일 가는 강금순씨) 20x30cm 2006</div>

대추리 밥 27x35cm 2006 들에서-조창묵님 20x30cm 2006

낮잠 20x30cm 2006

부부 20x30cm 2006

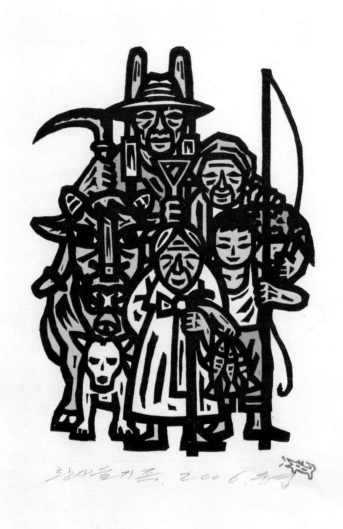

황새울 가족 20x30cm 2006

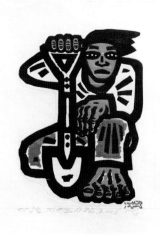

땅을 지키는 사람 20x30cm 2006

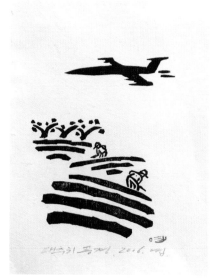

대추리 풍경 20x30cm 2006

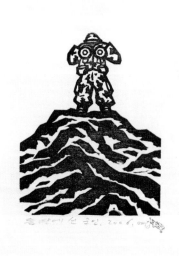

들판에 선 군인 20x30cm 2006

3월15일 집달리 20x30cm 2006

공권력에 맞장뜨는 사람 35x20cm 2006

전쟁놀이 30×20cm 2006

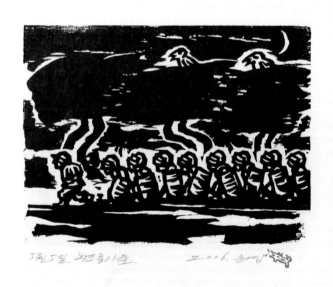

5월4일 황조롱이 숲 30×20cm 2006

대추에서는 농사꾼이 삽질하는게 뉴스다 20x30cm 2006

5월 4일, 대추리 사람들 30x20cm 2006

미군기지 확장 반대 20x30cm 2006

배나무밭 똥지게 20x30cm 2006

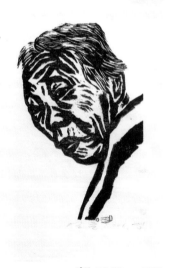

얼굴 20x30cm 2006

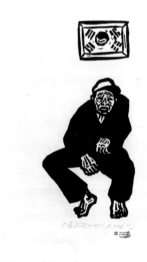

대추리 노인회관에서 20x30cm 2006

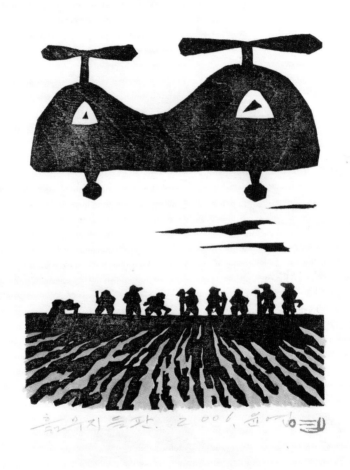

대추리 흙무지 들판 20x30cm 2006

연꽃 든 사람 37x41cm 2009

몰아쳐라 35x33cm 2012

가자 한진 34x37cm 2011

포크레인 점거 42x60cm 2011

비정규직 없는 세상 57x51cm 2011

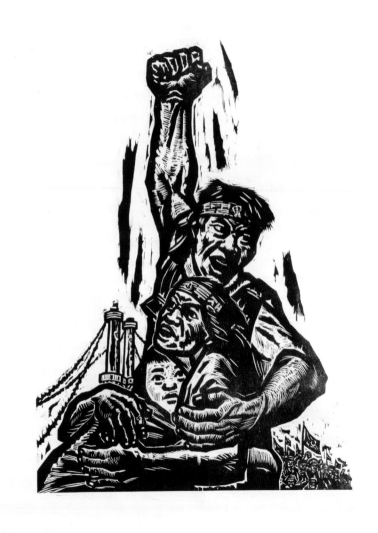

평택 쌍용 110x160cm 2009

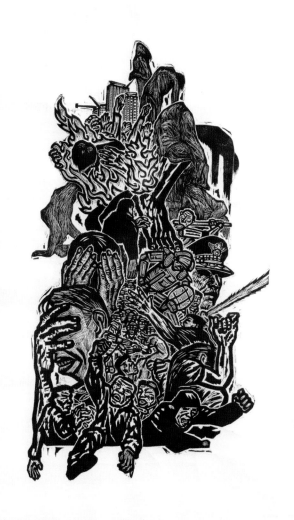

용산 재개발의 아침 99x165cm 2009

바다와 삽살개-독도 94x74cm 2008

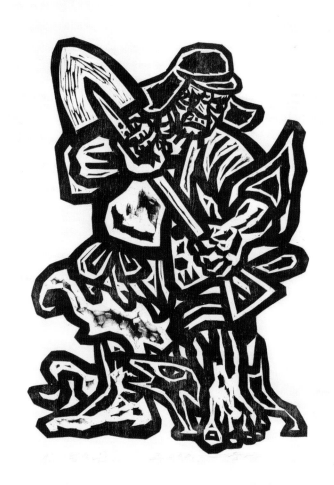

NO FTA 75x108cm 2006

밀양에서 55x48cm 2013

가족, 밀양에서 36x44cm 2014

콜트콜텍 38x59cm 2010

일하고 싶다 67x87cm 2009

해고는 살인이다 48x74cm 2011

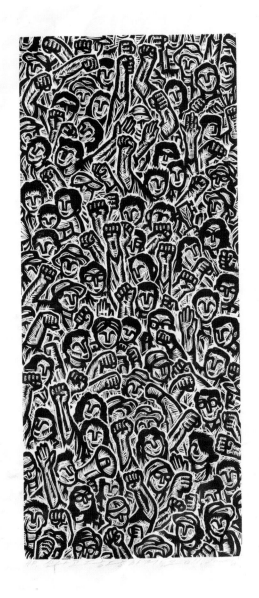

신나게 당당하게 210x150cm 2011

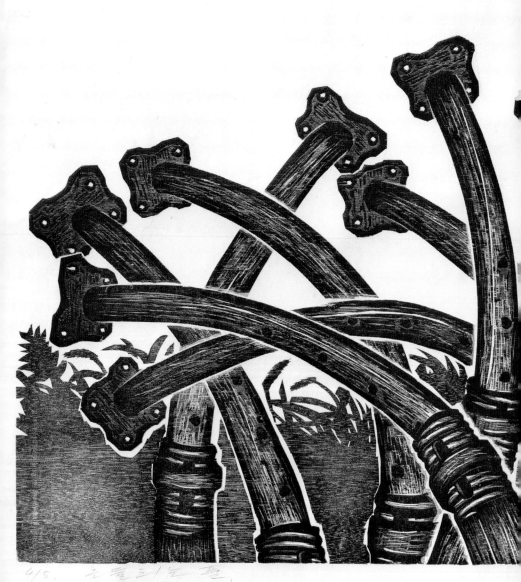

4/5. 흔들리는 풀.

흔들리는 풀 210×120cm 2004

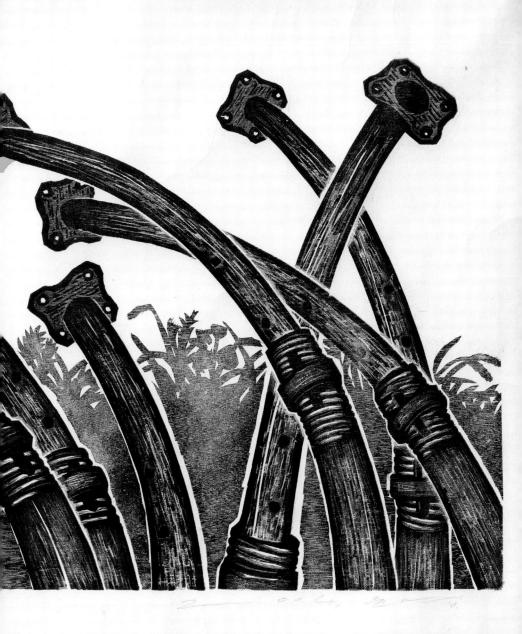

이것은 교육이 아니다 31x25cm 2013

숲에서 나오는 사람 40x22cm 2009

31/100 함께 걸자, 2 0 1 2. 윤여남

함께 걷자 43x28cm 2012

85호 크레인 56x76cm 2011

유신의 악령 57x72cm 2012

강은 흘러야 한다 32x26cm 2010

죽음의 삽질을 멈춰라 40x50cm 2010

강은 살아있다 36x66cm 2010

버려진 철선 210x150cm 2013

스카웨이커스 36x28cm 2013

바다로 가는 사람들 110x175cm 2009

한발짝 만 앞으로 60x210cm 2007

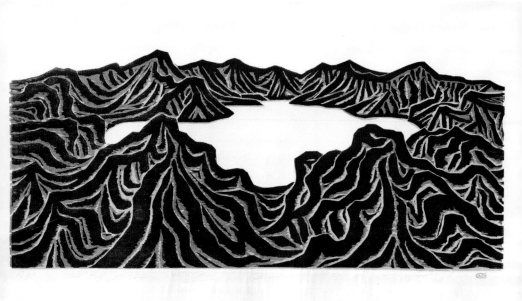

백두산 140x74cm 2008
▷ 소리 지르는 나무 56x76cm 2012

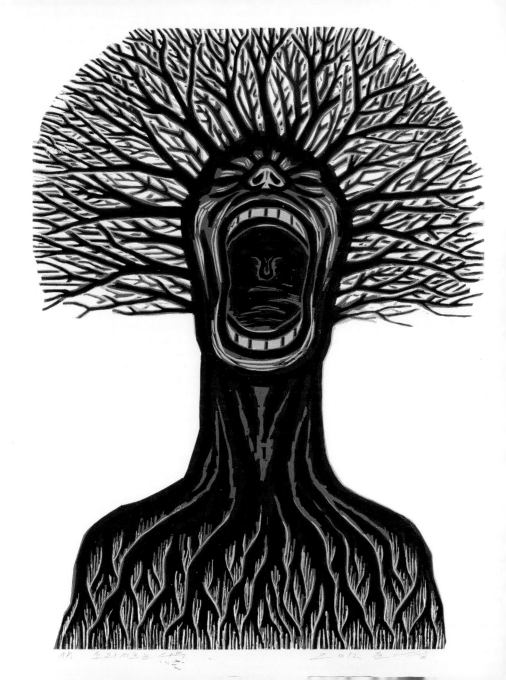

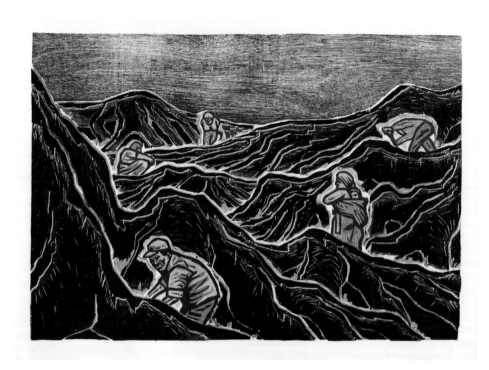

반송리의 밤 76x56cm 2004

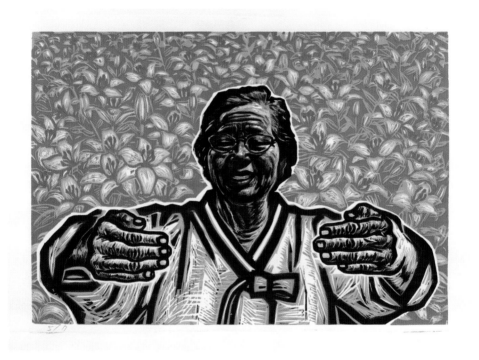

이소선 어머니 76x56cm 2011

사람이 있다 80x170cm 2009

이윤엽

Lee, Yun-Yop

이윤엽의 칼 놀이

'목판화에 새긴 일상, 사람, 세상'

박 건 | 작가, 한국현대미술선 기획위원

이윤엽은 칼 놀이로 먹고 산다
목판화는 이윤엽의 힘이요 칼로리
세상을 풍자하는 이윤엽의 〈칼노래〉

이윤엽 작가가 어머니에 대하여 쓴 글과 그림이 있다.
"누가 와서 종일 이야기 나누다가 돌아가고 어머니가 생각났습니다. 요즘 투쟁하고 있는 청소노동자 이야기를 나누었기 때문입니다. 저의 어머니도 청소노동자 입니다. 먹물로 그리다가 어머니에게 전화를 했습니다. "어머니 사랑해요"라고 말씀드렸더니, "이 미친놈아, 자고 있는 데 한 밤중에 왜 깨우냐 "

이어 작가는 어머니의 30여년 막노동 이력을 만화처럼 그렸다. 1975 떡장사, 1977 식당 설거지, 1980 파출부, 1985 포장마차, 1990 옷 장사, 1994 깡통무너뜨리기, 1998 붕어빵장사, 2002 커피장수, 2007 아파트상가청소부 (〈민중언론 참세상〉'이윤엽의 판화참세상' 중에서) 끝에 〈2008 우리 어머니〉 그림은 가족을 위해 헌신한 모성의 위대함과 존경심을 담은 헌화다.

이 글과 그림은 세련되거나 장식적이지 않다. 꾀를 내어 쉽게 쓰고 그렸다. 가난하고 어려운 삶을 감추려는게 현실이지만 이윤엽의 글과 그림은 내가 보고 겪은 일을 당당히 이끌고 나온다. 이윤엽은 '자신을 드러내지 않은 예술은 후진예술'이라고 말한다. 미술을 하게 된 사연도 〈나의 아버지〉 글에 있다. '한 평생 여기저기 쫓겨다니며 무허가 집 짓고, 개장 만들고, 포장마차 만들고 하면서 무능력한 술주정뱅이 아비가 아들에게 당신과 나도 모르는 새 주고 받은 것은 그리는 것과 만드는 손재주'였다.

이윤엽은 몸으로 익힌 인문학적 감성의 작가다. 그와 가족이 그랬듯, 가난하지만 일하는 사람에 대한 자부심과 존중감은 어려서 부터 보고 세상과 부딪히며 깨우쳤다. 그리고 예술이 할 수 있는 일을 찾고 닥

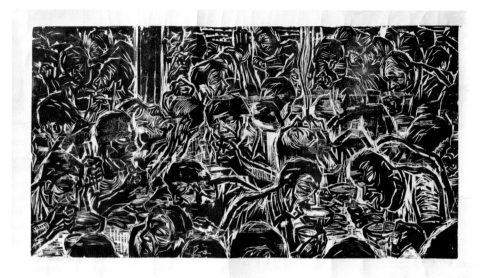

다국적 함바집 210x120cm 2004

미국자리공 210x150cm 2007

치는 대로 펼쳐 보였다. 노가다에서 현장 미술가로 뛰어든것도, 〈나는 농부란다〉(2012.사계절), 〈찐드기〉같은 글과 판화를 직접 쓰고 새긴 것도 예술이 사람과 생존을 위해 쓰야 한다는 사유 없이 할 수 없는 일이다. 판화를 선택한 것도 연장 쓰는 법을 일찍이 생활전선에서 삶의 무기로 체득했고, 회화와 달리 모든 감각들을 건강하게 살려 쓰는 재미가 있고, 무엇보다 많은 이들과 나눌 수 있다는 행복감에 있다.

이윤엽이 파견 현장에서 만든 작품들은 예술의 형식과 기교에 들이는 고민보다 삶과 일상의 정서, 불평등한 사회현실을 진솔 되고 재미있게 담는 데 더 공을 들인다. 독창성, 고상함, 현학적인 말장난이나 권위 따위도 안중에 없다. 때로는 낙서, 콜비츠, 오윤, 이철수, 홍성담, 정원철.. 같은 작가들의 형식과 기법들을 연장처럼 거침없이 쓰기도 한다.

2004년 판화 〈다국적 함바집〉은 건설 현장 간이식당에서 외국인 노동자들과 함께 먹는 점심식사를 새겼다. 비좁은 시설에서 빽빽이 모여 바삐 먹는 모습을 칼 춤 추듯 새겨 놓았다. 2010년 〈결혼-사랑〉 다색 판화는 고운 아내를 맞아 풍요롭고 행복하게 살고자 하는 꿈을 민화풍으로 상징하여 정성껏 담았다. 때로는 전기톱과 드릴로 새기기도 한다. 이런 것을 보면 그가 내용에 걸 맞는 형식과 기법을 얼마나 자유롭고 적절히 쓰고 있는지 짐작할 수 있다.

이윤엽 작가는 국가나 기업이 이익만을 위해 주민과 근로자에게 대책 없이 몰아치고 희생을 강요하는 폭력을 두고 볼 수 없다. 이것은 예술가 이전에 인간으로서 물러 설 수 없는 삶의 기운이다. 이윤엽의 예술정신은 일상과 삶을 짓밟는 폭력에 몸과 마음을 던져 종군기자처럼 긴박한 작품들을 파견 현장에서 생산하고 공급해 왔다. 그래서 파견미술가로써 예술과 결합한 자기만의 삶의 방식을 만들어 행동예술가로서 노고와 성과를 인정받아 2012년 구본주예술상을 수상 했다.

'이윤엽은 자신의 정체성을 장르적 위상의 문제에 고정하지 않는다. 그의 장점은 오히려 예술 내부의 문제, 그러니까 장르니, 기법, 매체, 양식 따위에 묶이지 않는다는 데 있다. 대추리에서 용산, 기륭전자, 한진중공업, 4대강, 그리고 강정마을에 이르기 까지 지난 10년간 첨예한 사회적 의제의 현장에 뛰어 든 이윤엽의 예술행동은 예술동네 안의 예술이 아니라 세상속의 예술을 창출했다. 그는 현장에서 절규와 환

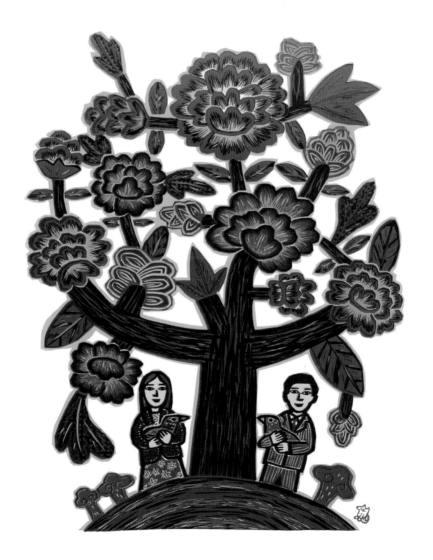

결혼 사랑 56x76cm 2010

희, 두려움과 용기, 죽음과 삶을 만났다. 버려진 물건들을 모아서 동네 박물관을 만들기도 했고, 거대한 크레인에 걸개를 설치하는 등 파견 미술활동을 벌이기도 했다. 예술적 실천으로 첨예한 사회적 의제를 공론화 하는 데 앞장 서 온 이윤엽은 우리시대 예술행동의 최전선에 서 있는 예술가이다' (구본주예술상 운영위원회)

한편, 파견예술가로서 주목받지 못한 작가정신과 작품성이 저평가된 점은 아쉽다. 상대적으로 지나친 주요한 작품들을 자세히 살펴 균형을 잡을 필요가 있다. 특히, 2004년부터 만들기 시작한 나사접합합판화와 소멸식다색목판화에 담긴 내용과 형식은 이윤엽의 작가정신을 조망할 수 있는 중요한 성과물이다. 예컨대, 목, 팔다리, 관절, 옷 마디들을 따로 잘라 새긴 다음, 큰 합판에 나사로 이어 붙여 찍는 방식이다. 합판의 무늬와 나사머리의 질감을 고스란히 살려 낸 효과는 지금까지 볼 수 없던 이윤엽 만의 접합식 합판화 방식이다.

〈재활용장에서 일하는 아줌마〉, 〈돈 받으러 가는 사람〉, 〈개와 미국자리공〉 판화는 인간이나 생명체가 한갓 로봇처럼 기계화 되고 있는 세상을 합판 무늬 질감과 대비 시켜 희화화 된 현실을 효과있게 보여 준다. 뿐만 아니라 일반적으로 목판화가 지닌 크기의 한계를 나사로 조합, 확장하여 압도감과 주목성을 높여 복제예술로써 판화가 크기면에서도 회화 못지않은 감동을 줄 수 있음을 보여준다.

이윤엽의 다색목판화는 흑백목판화의 단조로움을 넘어 자연의 생명감과 깊이를 담고 있다. 논과 밭, 꽃과 동물, 산과 나무, 자연이 본래 가진 풍부한 기운을 목판 특유의 자연스러운 나무질감에 살려 다채로운 빛깔로 채워 넣고 있다. 여기에는 이윤엽 작가만의 자유로운 사유와 작가정신, 자연에 대한 친선이 특유의 색감과 질감으로 담겨 있다.

2014년 제작한 소멸식다색합판화로 〈한라산에서-까마귀〉와 〈밤에 출근하는 사람〉이 있다. 세로 210cm, 가로150cm 다색판화다. 올빼미로 비유한 샐러리맨의 눈은 철야근무로 충혈 되었다. 몸과 날개에 분홍빛 노을과 새벽의 푸른빛이 비친다. 빗질한 머리, 각 진 옷주름, 검정가방이 초췌하고 퀭한 눈빛과 대비되어 마음을 짠하게 울린다. 올빼미로 비유한 간결한 형상, 명료한 빛깔, 치밀한 칼맛은 고단한 비정규직 노동자의 전형을 절묘하게 풍자하고 있다.

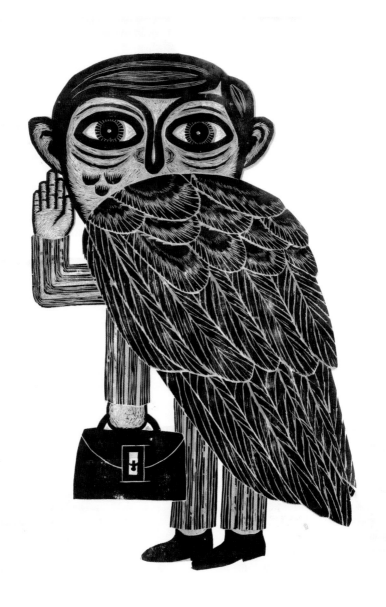

밤에 출근 하는 사람 150x210cm 2014

〈한라산에서-까마귀〉은 내용과 형식, 크기와 질감 면에서 단번에 눈길을 사로잡는다. 전지 합판에 새겨 찍고, 원판을 깎아 가며 소멸식다색판으로 사전에 수량을 (AP 1매와 에디션 8매로) 미리 한정하여 주도 면밀한 차례에 따라서 찍어 낸 작품이다. 이 작품을 자세히 보면 먹빛 깃털 아래로 회청색이 먼저 찍혀 있고, 윤곽을 따라 황토색도 찍혀 있다. 먹판 부분도 겹쳐 찍은 부분은 더욱 짙은 빛을 내며 까마귀의 생동감을 더하고 단색 판화에서 느낄 수 없는 깊이감을 품고 있다. 이윤엽의 〈한라산에서-까마귀〉는 이전 목판화에서 볼 수 없던 압도하는 크기와 질감뿐 아니라 내용과 형식면에서도 오윤의 〈칼노래〉, 〈도깨비〉에 버금가는 걸작이다.

까마귀와 아래 산의 외형은 단순하고 간결한 형태로 잡았다. 그러나 세부적인 형태를 보면 치밀하기 이를 데 없다. 까마귀의 깃털은 곧고 강하면서 섬세하다. 그리고 산을 이루는 뿌리 무늬도 몸 속 혈관처럼 정교하게 퍼져 있다. 검은 색 까마귀는 외형 격조 있어 보인다. 그러나 고개를 떨구고 날 수 없다. 날개를 펴더라도 퍼드득 거릴 게 뻔하다. 새의 눈은 흔들리고 하늘이 아니라 땅으로 가있다. 새의 다리는 나무뿌리처럼 박혀 꼼짝할 수 없는 지경이다. 또는 유방과 유선처럼 보이기도 하여 그것을 움켜쥔 채 놓을 수 없는 상황이다.

〈한라산에서-까마귀〉는 욕망에 사로 잡혀 날 수 없는 새의 모습이다. 그것은 나의 모습, 우리들의 모습일 수 있다. 노동과 생명 가치가 끝내 이를 수 없는 욕망의 약육강식 사회로 간다면 누구도 인간다운 삶으로 부터 자유로울 수 없다. 이를 통찰하고 성찰하는 시선으로 보여주는 묵시록 같은 시대의 자화상이다.

이윤엽의 그림을 보면 백창우의 노랫말이 떠오른다. 그의 그림이 고달픈 이들의 가슴을 축이는 한 사발 술이면 좋겠다. 지친 이들의 기운을 돋우는 한 그릇 밥이면 좋겠다. 어두울수록 더욱 빛나는 한 자루 칼이면 좋겠다. 이름 낮은 이들의 삶 속에 오래오래 살아 숨 쉬는, 밟혀도 밟혀도 되살아나는 길섶에 민들레 꽃처럼, 응달진 이 땅의 진흙밭에 조그만 씨앗하나 남기는, 힘차게 피어난 이름 없는 꽃처럼 질기고 질긴, 스러진 이들을 다시 일으켜 세울, 그런 생명의 그림 …

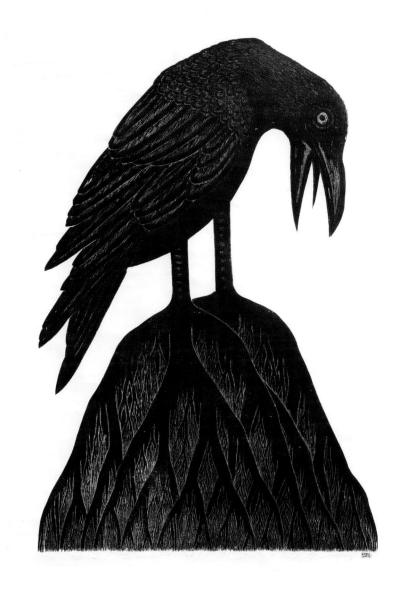

한라산에서-까마귀 150x210cm 2014

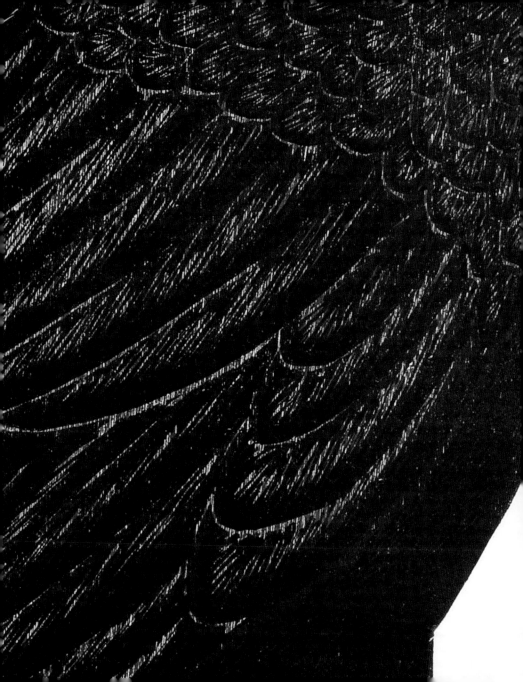

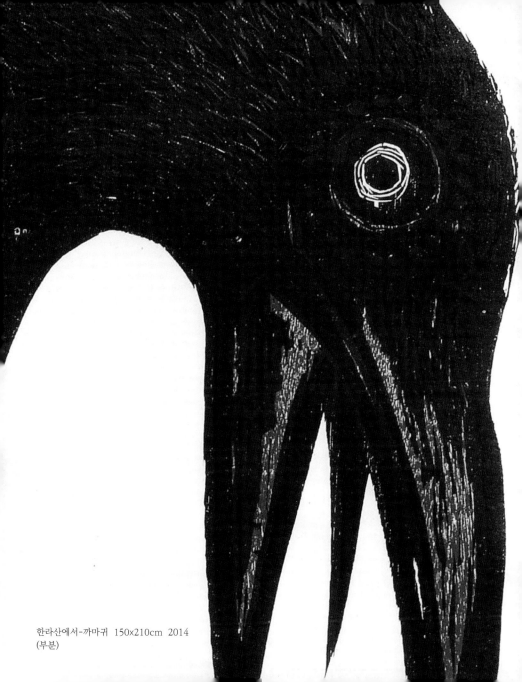

한라산에서-까마귀 150x210cm 2014
(부분)

Profile

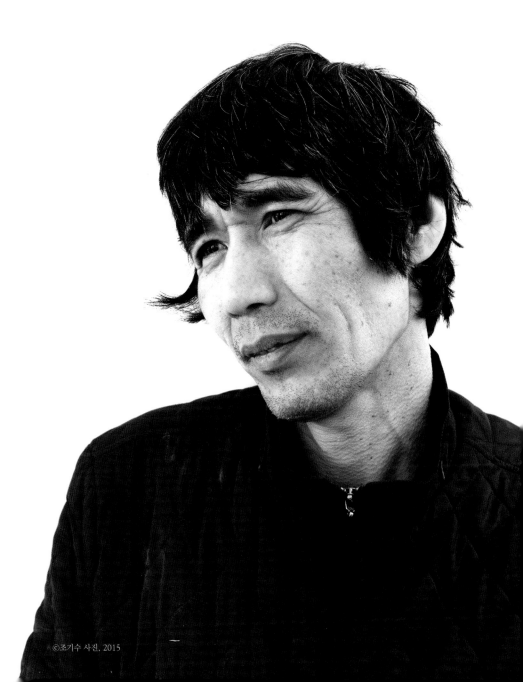

이윤엽 李允燁 Lee, Yun-Yop

2014
11회 개인전 이윤엽의 남풍리 판화통신 (트렁크갤러리)
광주비엔날레 20주년 특별전 (광주시립미술관)
생각하는 손 The thinking hand 고 김근태 3주기 추모展
　　DDP(동대문 디자인 플라자)갤러리 문)
황해미술제 레드 카드 전 (인천아트플랫폼)
구본주의 친구들展(아라아트센터ARA ART CENTER)
2014저항예술제_망국의 예술가여 단결하라展(인천아트플랫폼)
10회 개인전 판화로 만나는 세상이야기
　　(울산노동역사관 1987)
새시대 한뼘전 (길담서원 한뼘미술관)
The Land and The People Contemporary Korean Prints展
　　(캘리포니아 주립대학 라이브러리 갤러리)
사진, 한국을 말하다(대전시립미술관)

2013
9회 개인전 윤엽전 (아트포럼리)
커뮤니티아트(킴스아트필드 미술관)
쉰살 염상섭 경성에 환생하다전 (서울도서관 기획 전시실)
오늘해는 다시 떠오른다전 (아라 아트센타)
예술과 함께 예술가와 함께 청년작가전(헤이리 아트스페이스)
BIB 2013(슬로바키아 브라티슬라바 미술관)
강정해전 (명화박물관)
이한열열사26년전(이한열 기념관)
천상병전(의정부 예술의전당)

2012
나무야 나무야 (space99)
여기사람이 있다(대전시립미술관)
이철수vs이윤엽 (민예총 룰루랄라)
울산 국제 목판화 페스티벌(울산문화예술회관)
겸손한 미술씨(복합문화공간 에무)
나를 파견하라 (대안공간 아트포럼리) (벙커1)
들이 운다 (황새울기념관)
그 '거리distance'의 창의적인 자세 (금천 예술공장)
유신의 초상 (스페이스99)
미영씨가 안 시킨展 (룰루랄라)
동네야놀자 (수원미술관)
하우스 오브 에디션House of Editions (신세계 갤러리)
구본주예술상 수상

2011
7회 개인전 '여기사람이 있다.'(사키마 미술관-일본)
8회 개인전 '땅에서' 길담서원
'EDITION展' 갤러리 노리
5.18기념 1991년 청춘의 기억전(전남대학교)
Art Road 77 아트페어(갤러리 한길-헤이리)
eco 아트페어 (롯데갤러리 광주)
분쟁의바다/화해의바다 (인천아트플랫폼)
대지에 꿈 (인사아트센타)
오가닉 아트 페어 2011 땅과 농민에 보내는 헌정 詩 '나락한
　　알'(양평 세미원)
동네야놀자전(수원미술관)
행궁동을 기억하다-그 때 그 작가 지금은...전 (갤러리눈)
한국현대미술의 흐름展- 오브제(Object)로 바라본 한국현대미술
　　(김해 문화의전당)
아시아 그리고 쌀 展 (한국소리문화의 전당)
오늘 또다른 이날-미술수원에서 길찾기(수원미술관)

2010
파견미술'끝나지않는전시'〈미영씨가시킨展투〉, 서울(성신여
대 조형관 로비/국회의원관 로비)
남한강 바깥미술제, 여주(신륵사)
황해미술제〈인정투쟁:당신의No.1〉, 인천종합예술회관
낙원의 이방인(낯선도시로의 시간여행)-수원미술전시관(7월)
살아있는 시간전 -잔다리통로갤러리
경기도의 힘 전(경기도 미술관)
쌀전
화성 깃발전
동네야 놀자(수원미술전시관)

2009
용산참사 게릴라 기획 " 망루전亡淚戰 " (명화박물관-서울)
함께 그려보는 우리들의 이야기(헤이리 마음등불)
망루전(부산-먼지갤러리,전주-전북예술회관, 대구-대구시민회관,
　　울산-창갤러리, 울산대공원/ 광주-광주518기념문화관)
용산포차 아빠의 청춘(용산현장-용산포차 사진관)
황해미술제-억장,무너지다(인천종합예술회관)
미영씨가 시킨전 강갤러리 재개관기념 전 (강갤러리-서울)
편협한 마음을 위한 변명展-이시대 사상가(思想家)들과의 만남
　　(헤이리 마음등불)
나규환,전진경,이윤엽 3인의 땜빵전(용산참사현장 레아갤러리)
생명.평화를 그리며-류연복,김억,이윤엽 3인 판화전

(평택 베아트센터)
新 능화판-고판화, 현대디자인과 만나다展(김내현화랑)

2008
나무 얼굴 전(제비울 미술관)
잃어버린 우리창세 신화 탈전
'민중의 자유의지' 시각화 하다 -티베트를 생각하다.
 (부산 미술공간 강)
티베트의 길, 자유의 길(헤이리 문화공간 마음등불)
황해미술제 .나는너를모른다.(인천종합문화예술회관)
수원민족미술20년전(수원미술관)
예술가를 만나러 안성에간다전(안성 시립 도서관)
민들레김씨수달-조국의 산하전(헤이리 문화공간 마음등불,
 부산미술공간 강)
현대미술 릴레이 강좌(경기도미술관)
한발짝만앞으로전(갤러리눈 창덕궁점)
소유를넘어 지배를넘어 우리가섬이다전(헤이리 마음등불)

2007
아시아의지금전(쌈지스페이스,북경)
성남의 얼굴전(성남 아트센터)
나무거울전(제비울미술관)
기억되는것은 사라지지 않는다 구본주4주기 추모전.(갤러리 눈)
아시아의민중미술전(국립현대미술관,일본도쿄)
동네야놀자전(수원미술관)
서울로간 갑돌이전(구로문화관)
노동미술굿(인천대공원)
통일의물결전(부산민주공원 민주항쟁기념관)
국도1호선(경기도미술관)
이윤엽일전(인천 해시)
이윤엽 일 전(안성 문화예술회관)
숯내를 흐르는 숨결 전(성남 문화예술회관)
대추리 현장 예술 도큐먼트-들가운데서 전 (서울 대안공간 루프)

2006
4회개인전 (눈갤러리 수원)
대추리 현장전(대추리)
멜랑꼴리전 (단원미술관 안산)
한국미술120인전(세종문화회관)
농민사랑예술 한미FTA포스터전(국회의원회관로비)
평택 평화의 씨를 뿌리고(평화공간 스페이스피스)
평화(안국동 평화박물관)

땅의기억전(대추리)
일상의 억압과 소수자의 인권전(부산민주공원전시실)
공원옆 미술관,미술관속 동물원(수원미술전시관)
열개의 이웃(관훈갤러리)
노동미술 네가지 이야기전(인천종합예술회관)

2005
아시아민중미술제(수원문화예술회관)
땅의기억전(수원미술관)
우리동네현대미술작가전(과천제비울미술관)
북 어린이게게 물감보내기전(성북구청 로비)
나무로 그림을그리는 사람들(경기문화재단)
북녘땅돕기100인초대 기금마련전(갤러리눈)
그 때 그 상, 내가 죽도록 받고 싶은 대통령상(갤러리 세줄)
동네야 놀자전 (수원 미술관)

2004
3회개인전(수원미술관)
재미있는 미로여행 25가지메시지전(경기문화재단 아트센터)
야생화-낮은꽃의노래(광주신세계갤러리)
찾아가는 미술관전(국립현대미술관)
리얼링15년전(안국동사비나미술관)
노동미술굿 비정주 비정규 근로동(인천 서구문화회관. 부산
민주공원,
광주 5.18기념 문화관,서울 덕원갤러리)
나무에그림을 그리는 사람들전(경기문화재단 아트센터)

2003
2회 목판화 개인전 (수원미술관)
인천 노동미술제 (인천문화회관)
통일 미술제(동두천 시민회관)

2002
목판화 개인전(수원 미술관)
21세기와 아시아의 민중전(광화문 갤러리)
국제교류 아스로파전 (롯데 미술관)
엠네스티 인권전(수원미술관)
수원 민족예술인상

작업실 : 경기도 안성시 남풍리 210번지
031-674-8731 홈페쥐 yunyop.com